DEGAS

后浪出版公司

CNS 湖南美术出版社

德 加

［英］基思·罗伯茨 著

赵婧 译

CNS 湖南美术出版社

全 国 百 佳 图 书 出 版 单 位

· 长沙 ·

图书在版编目（CIP）数据

德加 /（英）基思·罗伯茨著；赵婧译 . -- 长沙：
湖南美术出版社，2021.9
ISBN 978-7-5356-9543-7

Ⅰ . ①德… Ⅱ . ①基… ②赵… Ⅲ . ①德加 (Degas,
Edgar 1834-1917) - 绘画评论 Ⅳ . ① J205.565

中国版本图书馆 CIP 数据核字 (2021) 第 146901 号

德加
DEJIA

出 版 人：黄 啸
著　　者：［英］基思·罗伯茨
译　　者：赵 婧
选题策划：后浪出版公司
出版统筹：吴兴元
编辑统筹：杨建国
责任编辑：贺澧沙
特约编辑：王小平
营销推广：ONEBOOK
装帧制造：墨白空间·张静涵
出版发行：湖南美术出版社（长沙市东二环一段 622 号）
　　　　　后浪出版公司
印　　刷：嘉业印刷（天津）有限公司
　　　　　（天津市静海区岩丰西道 8 号路）
字　　数：170 千
开　　本：635 毫米 ×965 毫米　　1/8
印　　张：16
版　　次：2021 年 9 月第 1 版
印　　次：2021 年 9 月第 1 次印刷
书　　号：ISBN 978-7-5356-9543-7
定　　价：68.00 元

读者服务：reader@hinabook.com 188-1142-1266
投稿服务：onebook@hinabook.com 133-6631-2326
直销服务：buy@hinabook.com 133-6657-3072
网上订购：https://hinabook.tmall.com/（天猫官方直营店）

德加生平与艺术

如果用德加（Degas）来做词汇联想测试，会得出什么结果呢？对很多人来说是芭蕾舞、赛马和女人沐浴的图像。更博学的人会补充一名印象派画家、一位聪明机智的人、一个渐渐失明的人。专家则会继续扩充这一词汇列表：一个技艺高超的早期绘画大师的临摹者、一位细腻的画家、一名对印象主义态度含糊的天赋异禀的艺术家。

一直以来，德加都是一位或多或少自相矛盾的人物，他是印象派和后印象派中继修拉（Seurat）之后的个性最不为人知的画家。与雷诺阿（Renoir）的享乐、随和，高更（Gauguin）的招摇、自大，凡·高（Van Gogh）带有自我毁坏般的激情和可悲相比，德加似乎是一个冷漠并且十分注重隐私的人。他自我陶醉，有点愤世嫉俗，把感情藏在了一系列常透着轻蔑的风趣背后。他对生活抱有过早成熟的态度，这一点常见于那些十分聪明的、对其同胞既不抱有幻想也不信任的人们。德加很像福楼拜，后者是现实主义先驱杰作《包法利夫人》（*Madame Bovary*）的作者。他也像莱昂纳多·达·芬奇（Leonardo da Vinci），后者是与他最相似的文艺复兴艺术家，其作品也是他模仿的对象。德加与他们都是悲观主义者。他的作品缺少那种可见于雷诺阿、莫奈（Monet）、毕沙罗（Pissarro）、西斯莱（Sisley）、高更和凡·高画作中的欢乐和积极的特质。沉默、克制和一种精准的客观性是德加构想的核心。德加并非一个人们习惯于认为的友善的人，他的艺术有着断然冷漠的一面。他对视觉事实的回应是如此的挑剔和精准，高超的设计是如此有力且有把握，他对艺术的感情、对艺术作品内涵的感受是这般的浓烈。在 19 世纪这一有着诸多伟大绘画成就的时代，德加的毕生画作是其中最令人赞不绝口的成就之一。

埃德加·德·加 [Edgar De Gas，后缩写为德加（Degas）]1834 年 7 月 19 日出生于巴黎，是五个孩子中的长子。德加的母亲来自一个定居美国的法国家族，德加崇拜他的母亲，而母亲于 1847 年——德加 13 岁时——的逝世，是他永生难忘的不幸。他的父亲是一个有着高雅品位的银行家，挚爱音乐和戏剧，鼓励儿子的艺术追求。1845 年至 1852 年，德加就读于路易勒格朗中学，在那里他受到了良好的古典教育，他最拿手的科目是拉丁文、希腊文、历史和背诵——这为德加对戏剧及戏剧中的奇思妙想的终生不渝的热爱埋下了种子。

德加此后进入了法学院，但他没能坚持太久。他太想当一名画家了。早在 1852 年，他就被允许将蒙多维街的家庭房屋中的一间变为一个画室；次年，他开始在菲利克斯·约瑟夫·巴利亚斯（Félix Joseph Barrias）手下工作。他花了大量时间临摹卢浮宫中的早期绘画大师的

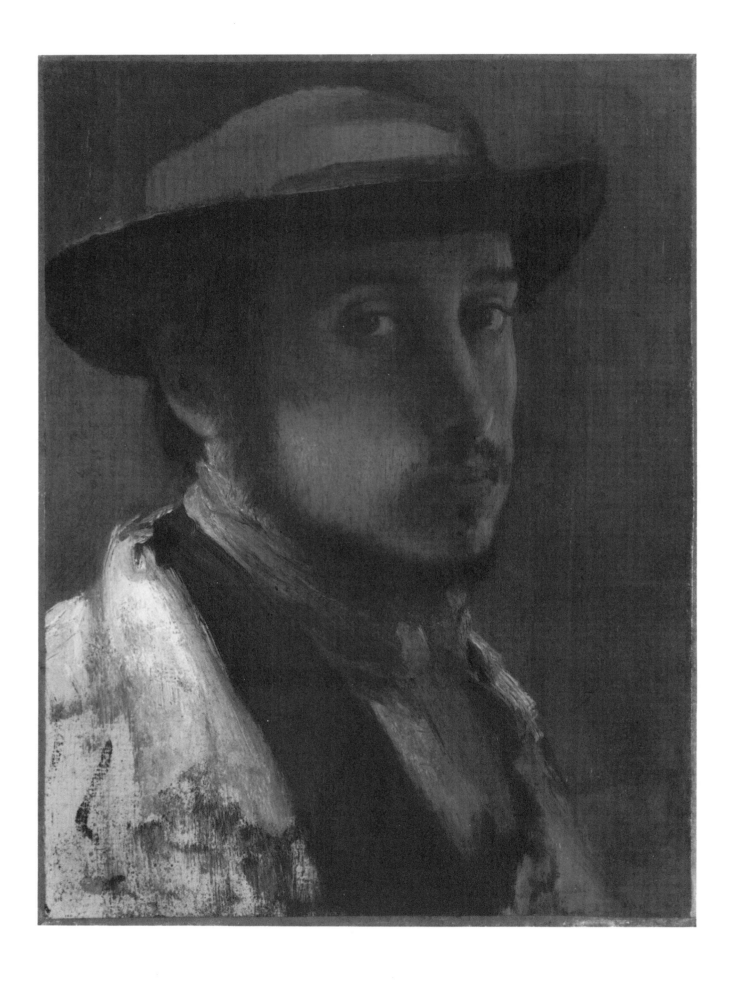

作品，研究丢勒（Dürer）、曼特尼亚（Mantegna）、戈雅（Goya）和伦勃朗（Rembrandt）的版画。1854 年，他开始跟随路易·拉莫特（Louis Lamothe）学习，拉莫特是安格尔（Ingres，1780—1867 年）的忠实弟子，后者是意大利文艺复兴鼎盛期的古典绘画传统的强有力的支持者。德加对这一传统也总是敬佩有加。

1855 年，德加开始就读于巴黎国立高等美术学院，但他发现课程徒劳无益，学校制度也过于严苛，在家自学经典绘画传统似乎更加明智。得益于好客的佛罗伦萨和那不勒斯的亲戚，德加得以在 1854 年至 1859 年期间定期前往意大利。他刻苦学习，临摹他所欣赏的意大利图画，在写生簿上写满了研究、构图和绘画规则。与德加同时代的印象派画家中，只有塞尚（Cézanne）曾如此大量地研习和临摹早期绘画大师。在罗马时，德加喜欢与住在法兰西学院（French Academy）或附近的朋友和熟人一起，他享受这种富有生机和启发的相伴。

19 世纪 50 年代中期的一件小事再次凸显了德加审美观的含糊不清。1855 年巴黎世界博览会最受欢迎的热点之一便是展出安格尔作品的美术馆，安格尔是当时最受钦佩的法国画家。在筹划阶段，安格尔要求展出 1808 年的一个早期版本的《浴女》（*Bather*），但画作主人——德加父亲的朋友爱德华·瓦平松（Edouard Valpinçon）——拒绝借出该画。仅仅一名收藏家便可以拒绝一位伟大艺术家的恳求，年轻的德加因此而愤怒，他劝说瓦平松先生改变主意。瓦平松被其热情所打动，于是带德加前去拜访安格尔，从而将安格尔带入了德加的整个人生。当得知这个男孩也有志于成为一名画家时，时已 70 多岁的安格尔倍受感动，给他提了一条建议：“小伙子，你要画线条，很多的线条，从记忆或大自然中捕捉，这样你才能成为一名好的艺术家。”

就像赫赫有名的长辈给予默默无闻的后生的建议一样，安格尔的话富有同情、颇为含糊，并且有些高人一等的姿态。但德加从未忘却它们，它们构成了德加最爱的逸事的主体。这次会面实在是太短暂了，但却在他的生命中扮演着象征性的角色。在德加眼中，这些平淡无奇的话是神奇密码所暗含的谜底，也就是一整套艺术的哲学，它见于德加最终收入囊中的安格尔的 37 幅草图和 20 幅油画。

任何一个去过美术馆的人都应该知道，德加是一位杰出的画芭蕾舞（例如彩色图版 11、16、19 和 46）、赛马赛道（彩色图版 9、15 和 27）、戏剧（彩色图版 12、25）和室内环境中的裸女（彩色图版 36、41 和 47）的画家。德加竟如此推崇安格尔这位与自己截然不同的艺术家的言论及作品，乍看之下，颇有些奇怪。安格尔是一位十分保守的人，他坚决抵制 19 世纪的发展进程，崇拜文艺复兴鼎盛期的神龛，喜欢借鉴拉斐尔（Raphael）的作品，偏爱的主题是古典神话以及宗教和世俗历史中的篇章。

然而，年轻的德加曾尝试以安格尔的风格创作，若我们回想起这一点，谜团便稍稍解开了。德加在早期创作了三幅历史画：《塞米勒米斯建造巴比伦》（*Semiramis building Babylon*, 彩色图版 4）、《年轻的斯巴达人》（*The Young Spartans*，彩色图版 3）和《中世纪的战争场景》（*Scenes from War in the Middle Ages*，图 3）。前两幅作品中的人物横向

图 1
自画像

布面、纸面油画；
26cm × 19cm；
斯特林和弗朗辛·克拉克
艺术中心，
威廉斯敦，马萨诸塞州

图 2

女人像（临摹自蓬托尔莫）

约 1857 年；布面油画；
65cm × 45cm;
加拿大国家美术馆，渥太华

分布，甚至是以安格尔的方式绘制的。和安格尔一样，德加进行了大量练习做准备，既有不同局部的，也有整体的设计。在早期历史画中，《年轻的斯巴达人》是最成功的，它主题简明：在古代斯巴达，男孩和女孩一起训练。画作中，斯巴达女孩们正在比赛中挑战男孩们。

德加花费了大量时间绘制这幅作品，为每一个人物都打了草稿，不止一次地修改整体设计。但"正宗"的古典韵味依然缺失，这种韵味在安格尔作品中轻微冷峻的气息与理想化和考古学的巧妙结合之间，理想化和考古学的巧妙结合是整个 19 世纪法国画家大获成功的可靠秘诀。幸运的是，不难发现，《年轻的斯巴达人》并不怎么像一幅传统的 19 世纪历史画。和草稿一样，画面色彩细腻、浅淡，没有生硬的线条和修饰，也几乎没有考古研究的痕迹，反而给人一种随意的日常生活景象之感。它是一幅微妙的青春期写照，掺杂着动人的冒失、荒谬、好奇和害羞。

这幅画有一个更早的版本，然而，早期版本的人物更加传统。背景中有一座希腊神庙，女孩们戴着古典的头饰，有着完美的侧颜和笔直的鼻子。在伦敦国家美术馆的这幅画的最终版本（彩色图版 3）里，女孩们的鼻子则变成了巴黎妙龄女郎的上翘鼻子。是什么使得自称安格尔和古典传统的仰慕者的德加做出了这样一个显而易见的随意的改变？

最简单的答案可以说是对现代生活的认识。1859 年 4 月，德加在巴黎的玛达姆街成立了一个工作室。除了历史主题外，他也开始绘制肖像画［《贝莱利一家》（*The Bellelli Family*）是他的肖像作品中最大、最宏伟的一幅，现藏于卢浮宫，创作于 19 世纪 50 年代末至 60 年代初期］。1862 年，德加结识了爱德华·马奈（Édouard Manet，1832—1883 年）。比起更传统的主题类型，马奈更加青睐取材于现代生活的主题。德加还结识了埃德蒙·杜兰蒂（Edmond Duranty，1833—1880 年）。杜兰蒂是一名评论家兼小说家，也是马奈的朋友，他是一名热忱的"现实主义"追随者，急于打破日常生活与艺术之间的隔阂。德加日后为他绘制了一幅精美的肖像（彩色图版 33）。

德加很快就成为盖博瓦咖啡馆的熟客，这里的许多艺术家都与1874 年后为人所熟知的印象主义联系密切，他们喜欢在晚上聚会、聊天。德加在 19 世纪 60 年代下半期萌生的观念转变开始体现于他的艺术创作中，他放弃了历史画题材，转向给予他灵感的赛马（彩色图版 9、15）和戏剧（彩色图版 11、12）。他一直在官方的巴黎沙龙上展出作品，直到 1870 年。在普法战争（1870—1871 年）中，德加在炮兵部队服役。正是在服役期间的一次严重的风寒感染后，他的眼睛开始出现问题。

当我们谈论"对现代生活的认识"时，我们究竟在表达什么？德加又是如何理解它的呢？有如下互联互融的几点：首先，是对可创作的主题不偏不倚的态度，对日常生活中的微小变化的痴迷，将它作为创造性想象的恰当补给，替代传统的、早期绘画大师风格的主题；其次，是寻找一个与大自然素材相协调的风格和视角，以及对它们日益增长的渴望。在德加的整个职业生涯中，他的首要目标是想要观者注意到绘画意义上的普通生活的品质；他艺术的核心是对人类的视觉分

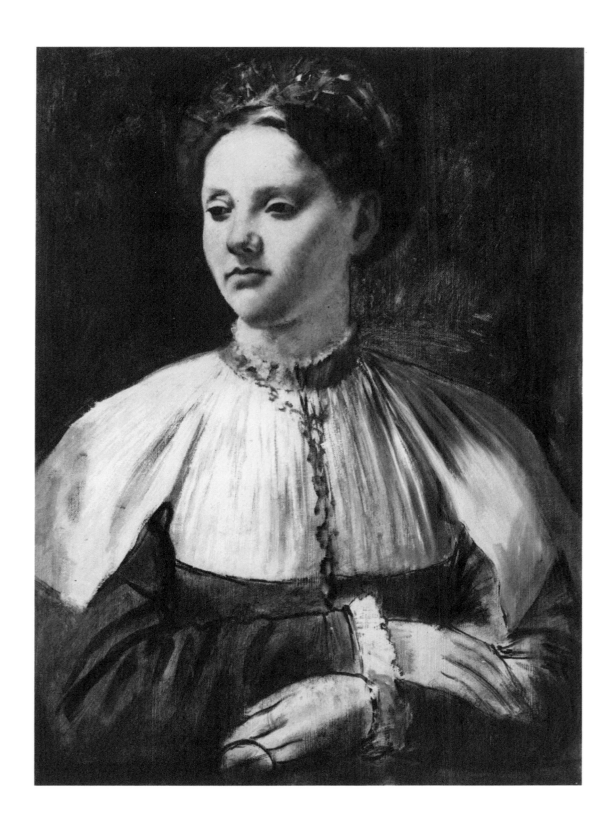

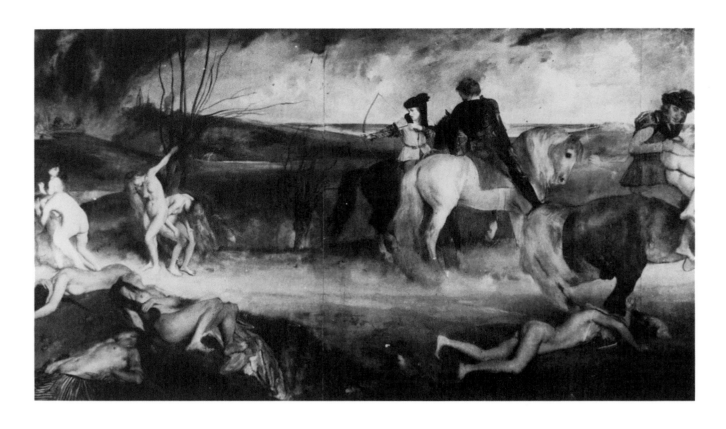

图 3

中世纪的战争场景

1865 年；粘贴在油布上的纸；
85cm × 147cm；
奥赛美术馆，巴黎

析，对人体以及人的坐、站、行和姿势的分析，对人的优雅（彩色图版 30）、重量（彩色图版 34）、通过训练和约束能够实现的样子（彩色图版 17、31）与在特定情形下被迫行事的样子的分析（彩色图版 35、38）。在创作的过程中，德加希望能够在不扭曲生活的前提下捕捉生活的幻象，赋予生活一个值得纪念的审美形态。

德加对于所在世界的从根本上摇摆不定的态度使得回答上述问题难上加难。安格尔尽最大努力去忘却他生活在 19 世纪的巴黎，但德加恰恰不能忘掉这一事实。他可能对现代生活并不满意："他们是肮脏的，但也是杰出的"，德加曾如此评价路易十四的时代；然而德加接受了现代生活："我们是干净的，但也是平庸的"。他对实际和真实的渴望过于迫切，以致不能满足于在古典风格中裹足不前。古时的托加袍、多立克柱头和不老的神话可能代表了崇高的价值和更高贵的存在形式，但它们多少有些朦胧，就像破晓时的鬼魂，退隐于照亮了现代巴黎街道、咖啡馆和剧院的煤气灯光亮中。

但德加的作品中没有铁路、火车和轧钢机。他对当时的生活的态度从来就不是一种刻意的哲学的枯燥象征，他愿意了解 19 世纪灵魂中的每一件过于复杂的新机器。他对生活的态度是他的勇气、幽默感、好奇心和想象力的自发、自然地流露。德加是一名杰出的模仿者，他对行为产生了高涨的兴致，比如那些看似琐碎的细节：突然的一个哈欠（彩色图版 38）、抓挠自己的后背（彩色图版 19）或是试一只鞋的动作（彩色图版 17）。德加是平凡生活不平凡的观察者，正是这一点，以及他的构图方法，还有他对光的处理，使他成为一个比肩莫奈、毕沙罗和雷诺阿的印象派画家。

那么，这些便是德加的思想、性情和艺术个性围绕展开的基本两

极：对现代生活的情感与对艺术传统的感知。但它远没有将德加的天赋一分为二，也没有削弱他的创造力。这两个对立的存在逐渐合二为一，使德加的才能出类拔萃，使其认知敏锐透彻。就像一副有着不同颜色的镜片的玩具眼镜一样，它们使德加以一种带立体效果的清晰去看待自己的艺术和当时的审美情境。

在给友人的信中，德加表示后悔没有生活在一个画家不知道女性在浴缸中沐浴，并可以自由创作苏珊娜与长老的主题的时代。同时，他感知到19世纪的精神，带着它的物质主义，以及对科学探究和客观记录的强调，正在悄然摧毁想象力与事实之间的微妙平衡——数百年来杰出的历史画和圣经画的基础。由莱昂纳多·达·芬奇、米开朗基罗（Michelangelo）和拉斐尔建造起来的传统宗教艺术绝不可能在精准的圣地地形记录中存在。

德加言辞机智又尖刻，不曾放过一个人，尤其是他的朋友们。德加无暇顾及古斯塔夫·莫罗（Gustave Moreau）作品中繁复的神话和宗教想象，并对此毫不掩饰，他喜欢说："他想要我们去相信上帝戴着表链。"在强烈的美感压力下，对美的热爱加上考古的精确难道不能形成一个关于装饰的哲学吗？莫罗有一天问德加："你真的打算通过舞蹈来复兴绘画吗？"德加回避说："你呢？难道打算用珠宝来毁掉它？"德加也有可能联想到了王尔德（Wilde）的《莎乐美》（Salomé）。人们可以想象，德加脑海中的故事就像一个好莱坞式史诗，把圣经故事简化成了亮片长纱和庙宇中的舞蹈家。

在描绘现代生活时，艺术家运用了同样的感知度来处理这个问题。德加很快就意识到，在采用一个尤为传统的构图的同时，描绘穿着日常服装的人们是不够的。就像他在1855年的《自画像》（Self-portrait，藏于卢浮宫）里的做法一样，这幅《自画像》临摹自安格尔在1804年的一幅浪漫的《自画像》（Self-portrait，藏于尚蒂伊的孔代博物馆）。绘画的整体策略需要焕然一新，仅仅改变细节就像是在仍用韵文且风格本应庄重的表演中加入白话一样。

但真实生活中的谈话充斥着不完整的句子和交叠的对话。人物面貌难道不是一样的吗？德加很快就明白了，正是因为生活中的许多动作是同时发生的，才给予了它们最终的平凡面貌。如果咖啡店里的女人在啜饮饮料之时（彩色图版22），世界止住了脚步并屏住了呼吸，那她的这一行为的确能够和国王加冕的一瞬相提并论。但世界快步向前，咖啡店里的女人几乎没有被抽烟斗的男士注意到。一位舞蹈演员打哈欠与另一位舞蹈演员挠脖颈恰恰发生在同时（彩色图版17），她俩都没有注意到真正在跳舞的芭蕾舞者。看报纸的男人没注意到正在做账的职员，而这位职员也没有看到比他年长、正忙于检查棉花质量的同事（彩色图版14）。同时的行为并非绘画领域中的新观念，但在数百年前为宗教和神话插图服务的艺术中，所有的角色都围绕着一个中心事件而做出不同的反应（达·芬奇的《最后的晚餐》就是最佳的例子），或以不同的、令人愉悦的方式说明一个中心思想（比如"失控的教室""暴饮暴食"等）。德加与这个观念背道而驰，选择了没有戏剧化核心的主题（选择了芭蕾舞排练，而非全副武装的表演；选择

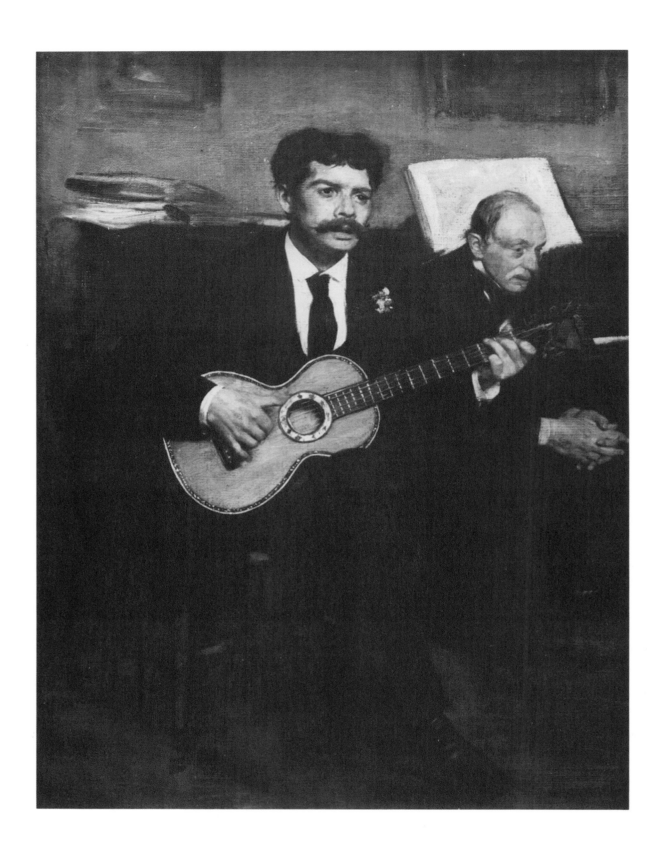

了备赛中的马匹，而非比赛本身）。他还采用了一个弱化事件意义的视角（越过乐队和观众模糊的轮廓，咖啡馆歌手像是被偶然瞥见的，见彩色图版 25）。

微不足道的事件、姿势和动作，疲倦的哀叹（彩色图版 38），用手按压熨斗的力道（彩色图版 35），以手扶脸的习惯性姿势（彩色图版 33），高声歌唱的戴着黑手套的歌手和她表现力十足的手势（彩色图版 29）——它们全都栩栩如生，但它们能算作艺术吗？德加的答案是肯定的，尽管同样的分析思考让他去深究自然主义表现的问题，使他对自然主义会产生的危险心知肚明。和某些现代艺术家不同，德加从不认为可以通过打破风格的屏障来实现更大程度的写实主义。"人们看到的是他们想看的，"德加曾说道，"正是这一虚假构成了艺术。"马塞尔·杜尚（Marcel Duchamp）的哲学会让德加震惊和发狂。

德加也不认为自然主义可以无限地拓宽艺术的范围。自然主义暗含的显著多样性是它潜在的最大弱点——琐碎浅薄——的表征。德加对于许多大众艺术家掉入的陷阱了如指掌，后者为了讨好公众永远在寻找琐碎、无聊的新主题。"瞬间只是摄影，无他。"德加在 1872 年11 月的一封信中写道。过了几天，在给他的朋友亨利·鲁阿尔（Henri Rouart）的信中，他表达了以下看法："只有在面对熟悉的事物时，人们才会热爱艺术并成就艺术。新鲜事物使人欣喜，也反过来使人厌倦。"在 1886 年 1 月给巴托洛梅（Bartholomé）的一封信中，他再次触及了这一观点："反复创作同一主题十分重要，画十次、百次。艺术中不能有看来是偶然的事物，就算是动作也不行。"

就像德加所仰慕的文艺复兴艺术家一样，他相信视觉概念的可完美化。通过研究、分析和重复，图像可以更富有冲击力且更加理所当然，无论是从视觉还是从构图而言，所有的东西都要让人觉得是必不可少的。在现实中的大使咖啡馆（Café des Ambassadeurs）里，真正重要的是舞台上的表演。越过交响乐团的头顶可见的低音提琴的上部是全然无关紧要的，尽管有人可能在不知不觉中瞥到了它的存在，但是没有人花钱是为了去看它。德加恰恰抓住了这一点：那些从传统和许多人为标准来看可能与场景不相关的部分，反而被用作真实生活的标志。于是，在画作中（彩色图版 25），低音提琴的上部在构图中扮演了重要的角色，它的曲线与歌手红裙子的形状在视觉上相得益彰。同样地，在描绘芭蕾舞表演的著名系列画作中，画家从前排的优越位置望去，机智地挑战了观众从包厢拿着观剧望远镜全神贯注地看完表演的概念。德加经常去看歌剧、芭蕾和戏剧，因此他十分清楚：表演者不遗余力去达到的完美艺术技巧（彩色图版 11、16、17、19、28 和44）常被无聊、焦躁和无知的观众弃如敝屣，这些观众是第一批离开的，因为对他们而言，观剧只是一件不得已而为之的事情，或者因为他们只是想瞄一眼舞者的大腿。

对于德加来说，由于他所受的传统训练，也因为他对文艺复兴艺术的完整性——其复杂性藏于统一的表面——的敬仰，只有在"无关紧要"（irrelevance）成为艺术作品构思和构图必不可少的部分时，它才能够在艺术上行得通。《埃丝特勒·米松·德·加肖像》（*Portrait of*

图 4

帕甘斯与德加父亲的肖像

约 1869 年；布面油画；
54cm × 39cm；
奥赛美术馆，巴黎

13

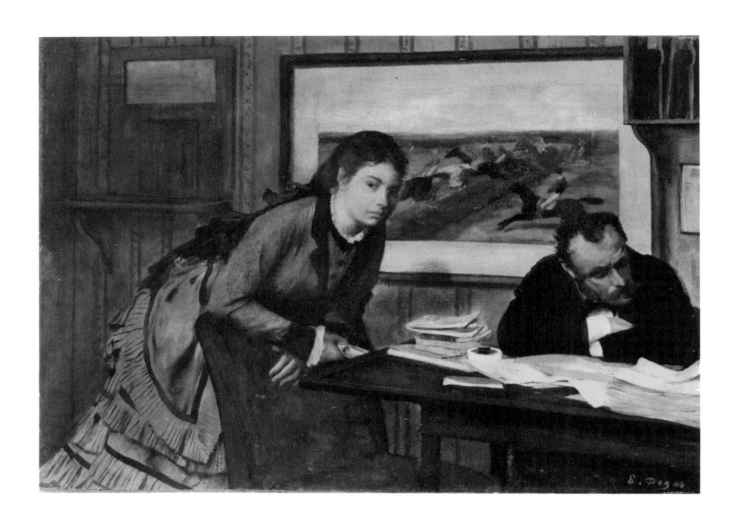

图 5

不悦

约 1875 年；布面油画；
32.4cm×46.4cm；
1929 年由 H. O. 哈弗梅耶
夫人捐赠；
H. O. 哈弗梅耶收藏，大都
会艺术博物馆，纽约

Estelle Musson De Gas，彩色图版 13）看起来格外"逼真"，一方面因为人物特征的精准描绘；另一方面因为构图主体并非女性人物——假设中画作的第一主题，而是位于右侧的突兀但依然富有视觉冲击力的瓶中之花。

　　一些德加早期的自然主义作品，如《伯勒蒂耶街剧院中的舞蹈排练室》（*The Dance Foyer at the Opéra, Rue Le Peletier*，彩色图版 11）、《芭蕾舞排练》（*The Ballet Rehearsal*，彩色图版 17）或者《棉花市场》（*Cotton Market*，彩色图版 14），尽管技法高超、细节丰富并考虑周到，但画面还是稍显拥挤。之后的画面就没那么拥挤了，德加用更少的中心人物表现出了更多的互动，通过比对上述三幅作品与《洗衣女工》（*Two Laundresses*，彩色图版 38）、《女帽店》（*The Millinery Shop*，彩色图版 39）或几乎任意一幅晚期的《浴女》（彩色图版 36，41—43），都可以看出这一点。他甚至留出了几块空空的地板或地面，当作无关紧要的符号，这也为彩色图版 18 与彩色图版 32 中过分惹人注目的舞台和草坪给出了答案。

　　线条和颜色的精确组合以及形态的精准安排总是印在德加的脑海中，此外还有古典形式设计中的坚固和必然——古希腊、古罗马艺术的基础，拉斐尔、达·芬奇、提香（Titian）和普桑（Poussin）的绘画基础——与即时和自然的生活印象相结合。德加毕生致力于解决一个难题：保留最优的传统艺术中的原理和平衡的效果，同时剔除它

由来已久的概念关联、支柱和主题。保罗·塞尚曾说，他想让印象主义变得坚固且悠久，就像博物馆中的艺术品一样。德加一定会赞同塞尚的，他用一句特点鲜明的格言总结了自己的立场："啊，乔托（Giotto），别阻止我欣赏巴黎；巴黎，也别阻止我观赏乔托。"

一个世纪以前，盘旋在空中并需要从下方仰视的女性人物大概就是升天中的圣母了。在德加的构图中（彩色图版31），充斥着早期绘画大师的技法和艺术效果，但画中的女性人物则是一个用牙齿发力转圈的杂技演员。显然，画中的一切都被理想化了，画中人物与其说像安格尔画中的，不如说更像德加的裸女作品（彩色图版36、41和43）中的。德加告诉爱尔兰作家乔治·摩尔（George Moore），它们表现了"作为大动物的她正在自顾自地忙碌，就像猫咪在舔自己一样"。这里的女性并非出于被观赏的目的而赤身裸体，而是为了洗浴，因此它们传递了一种写实的感受。与雷诺阿进行对比是受益匪浅的。在雷诺阿的裸体画中，他通常会把面部画出来，而脸恰是亲密感的重要来源，他笔下的性感曼妙女郎甚至会动人地望向观者（图33）。德加回避画脸，通常更喜欢画人物背影，由此强化了一种逼真的假象。真实感通过构图手法来增强，或许采用了敞开的门的视角，或者选择了其他不常见的角度（彩色图版36、43）。

雷诺阿年复一年地进行创作，他的技法和对生命的热爱、他的庸俗和不切实际的乐观主义、他古怪的草稿和错误的空间构图、他对彩虹色的偏好，这些都呈现在了画布上，没有任何隐藏，没有任何保留。即使在他的主要画作中，你也能感到他已倾其所有。然而，在对德加的大部分作品进行研究后，无论花费多长时间研究，都会产生一种别样的印象。德加潜心研思，在许多方面，他都是一位实验艺术家，但他的作品带有一丝精心策划的平淡无奇。他的天赋和技法似乎在某种程度上被掩藏了，所以就算是在最精致的画面中（例如彩色图版3、4、11、14、16或17），他也从未表现得竭尽全力。和达·芬奇一样，德加表现出一种深藏于任何可见画面之下的娴熟，但这种娴熟——就像站在远处或高处一样——控制住了纸面或布面上的每一处细节。雷诺阿一张接着一张地创作，如果运气不错，会有一幅好作品，但人们很少能察觉到比那时那刻的环境更深远的目的了。然而，德加却在不停地创作几个有限的主题（风景、静物、花朵和动物，当然除了马以外的动物很少出现在他的作品中），不断使用姿势完全相同的同样的几个人，给人一种深谋远虑且意志坚定之感。有时，德加多如牛毛的毕生之作几乎像是为某些未能付诸的壮举而做的准备工作。

德加将这种奇怪又感人的艺术感受力——在唯美主义者面对生活时的厌恶与强烈的好奇之间平衡——加之于女性裸体这一历史悠久的主题。他将古代雕塑的宏伟赋予了裸体，同时又丝毫没有减损它们的平淡；他的人物既是个体的，同时又是非个人的，后者是众多古代艺术的特征。雷诺阿曾将这些作品（彩色图版36、41和43）与帕特农神庙——公元前五世纪雅典最华丽的创造——的碎片相比。

若非与图案相关，艺术观察便毫无用处。这便是古典设计的根本原则，也是德加极为仰慕的、体现在安格尔绘画中的准则。安格尔的

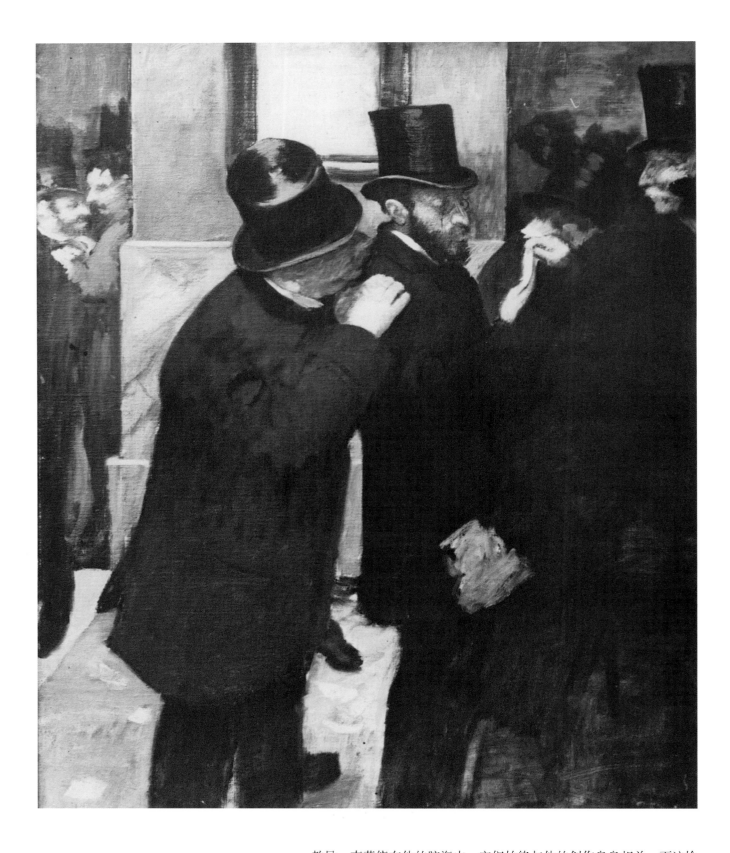

图6
证券交易所

1879 年；布面油画；
100cm × 82cm；
奥赛美术馆，巴黎

教导一直萦绕在他的脑海中，它们始终与他的创作息息相关。而这恰恰是因为德加的那种自然主义十分极端，它不仅要求表现真实的和非理想化的（17 世纪荷兰画家已做到了这一点），还要表现眼睛实际看到的模样（极少荷兰画家曾尝试过）。这一深刻的观点引出了一个问题，即"逼真"（true to life）的含义是什么？以及如何定义"随意"（casual）与"重大"（significant）。日常生活中，当注意到一些"随

意"的事物时，我们会根据"重大"的标准做出快速的判断。由于千万种偶然因素的其中之一，他人的生活影响了我们的生活。我们从而注意到了某个手势、动作、人物，只因为它一度占据了我们注意力的主体。但如果它没有通过这个关于"重大"标准的测试，我们很快就会将它抛之脑后。一位穿着黑衣服下跪祈祷、两颊淌满泪水的女人很容易给我们留下极深的印象，因为她使我们联想到了死亡和失去，同时她也可能代表了更古老、更传统的艺术派别所偏爱的那种容易辨识的情感图像。但打着哈欠的女人（彩色图版38）、抽着烟斗若有所思的男人（彩色图版22）或是靠着桌子把身体伏在交叉的手臂上——任何一个人都有可能在某时某刻做出的动作——的女孩（彩色图版37），这些视觉现象都太平常了，以至于很难将它们载入记忆。它们在转瞬而逝的日常印象流中仅仅占有一席之地，这些印象流组成了斑斓多彩又不可思议的依稀迷离的日常生活的神韵。

德加的本领就在于能够将这种神韵以彻头彻尾的图示语言表现出来。在他的"印象"中，生活般的随意性并非诉诸非图示性的判断力——它不像维多利亚时期的历史画，连标题 [《早晨的闲聊》（*The Morning Gossip*）、《闪过的念头》（*A Passing Thought*）] 都在突出强调故事——而是纯粹诉诸图案。在《排练》（*The Rehearsal*，彩色图版16）画中右侧，女服装管理员正在修补或调整一位舞蹈演员的裙子。这是一个毫无内在重要性的动作，而这正是德加艺术的优点，德加保留了这些动作。人类出于本能的关注、判断和忽视的过程都被转化为图示工具，在这里，人群被画面边缘故意地截掉，若将人群放在油布中央，由于在构图中的主导位置，人群会显得"刻意"的重要，于是图示环境就会变得意味深长，不免带有德加想要规避的叙事性内涵。

当然，这是有难度的。德加想要实现的这种冷淡与人们对艺术的期待背道而驰，它是舒适与友善、感人和漂亮的对立面。在寻常的观念下，德加的作品往往被误解，这一点也不奇怪，因为人们依旧习惯将前述这些传统的观念套用在艺术上。在19世纪90年代，《苦艾酒》（*L'Absinthe*，彩色图版22）因其所谓的淫秽而被猛烈抨击，好像它是为了将人们逐出舒适区而刻意为之的，在这一点上，它和易卜生（Ibsen）的《群鬼》（*Ghosts*）有异曲同工之妙。但实际上，它画的是一家巴黎咖啡馆中的一对情侣，其中的女人几乎沉浸在了沉思之中。彩色图版37一直以来都被称作《读信》（*The Reading of the Letter*），实际上它和《苦艾酒》（彩色图版22）所运用的风格一致，即夸张地突出画面中的人物，但名气略逊。画面中肯定发生的是：两名洗衣女工正在小憩，其中一人正在用纸扇将就着扇风。和德加的许多作品一样，《读信》（彩色图版37）并非关于一件重大的事件，而是画面人物的肢体行为。带有选择和强调暗示的图案是德加的核心成就，它使得德加能够重现波澜不惊的生命之河的画面，与此同时也能保留一种纯粹的美学和谐。而这一切都并非偶然，但如果没有了这种和谐，视觉的力量就会消失殆尽。德加用容易被遗忘的现实创造出了令人难忘的图像，就此而言，他的艺术宽容地接纳了生活，由此具备了一种道德的高度。

德加的生活并非十分多姿多彩。他有私人收入，不需要迎合大众或消费者。他从未结婚。在 1872 年 10 月至 1873 年 4 月间，他待在美国，造访他在新奥尔良的表兄弟。这一趟旅程最丰硕的成果便是根据新奥尔良棉花交易市场而作的画作（彩色图版 14）。在返回巴黎后，德加搬到了博朗士街的一个画室，在这里，他开始聚焦于现代生活主题，通常是与一些专业技能相关的主题，如舞蹈演员、杂技演员（彩色图版 31）、赛马骑手（彩色图版 15）、歌手（彩色图版 25、29）、音乐家（彩色图版 12）、女帽制作商（彩色图版 39）和洗衣女工（彩色图版 35、37 和 38）。很快，他在这一系列的主题中又增加了女性裸体这一主题，后者同舞蹈演员一起成为德加晚年最喜爱的创作主题。

在 1874 年印象派组织的群展中，德加提交了 10 幅作品；除了 1882 年的那届展览，他在其他届的印象派群展中均提交了作品。1881 年，他展出了《十四岁的小舞者》（*Little Dancer of Fourteen Years*，泰特美术馆中有一幅它的模子），这是他毕生唯一展出过的雕塑。1886 年以后，也就是第八届兼最后一届印象派群展那年之后，德加不再公开展示其作品。他的视力已然很差，开始更多地用色粉创作，比起油彩，德加认为色粉能够表现更醒目的效果。

自一开始，德加就十分关注图案和形态的基本结构。我们发现了一段早在 1856 年德加在一个笔记本上的记录："它是根本的，因此，永远也不要与大自然讨价还价。正面攻击她伟大的平面和线条需要真正的勇气，用细节和局部去表现她是懦弱的体现。"在创作时，即便是在临摹过去的杰出艺术家的习作时，德加也忠于其格言，粗疏地画出形态并忽略细小的细节。《年轻的斯巴达人》（彩色图版 3）或是像《埃丝特勒·米松·德·加肖像》（彩色图版 13）这样的肖像画，都表现出了同样的构成方法。这一点也见于德加的妹妹泰蕾兹（Thérèse）和她的意大利丈夫埃德蒙多·莫尔比利（Edmondo Morbilli）——二人于 1836 年结婚——的双人肖像（彩色图版 6）。这幅画也许从未完成，女方身体处的磨损无疑是因为德加的不满而被抹掉的。

肖像画的构图也妙趣横生，其中展现了德加将经典的图案与从实际行为中观察到的结论相协调的尝试。泰蕾兹·莫尔比利坐在一间普通客厅中的一张帝国沙发的一端，坐姿颇为传统；她的丈夫则坐在沙发的后方，随意地转过身，和泰蕾兹一起望向观者。对于传统的肖像画家来说，这个坐姿太不正式且不稳定，但它们恰恰呈现了德加所欣赏的栩栩如生的价值特质。通过简单地对比早期作品《阿西尔·德·加》（*Achille De Gas*，彩色图版 1）[①] 与 1879 年的两幅十分重要的肖像作品——《迭戈·马特利》（*Diego Martelli*，彩色图版 34）和《埃德蒙·杜兰蒂》（*Edmond Duranty*，彩色图版 33），我们可以发现德加的肖像画中与日俱增的生命力与想象力。前者中的人物在一个几乎是单色的背景前拘谨地摆着姿势，后两者则是新绘画的拥护者，画中人物穿着日常工作的衣服，待在各自的工作环境中。两幅画都是呈现了精心策划的随意性的杰作。即使在非常早期的画面里，以莫尔

① 完整名称为《身着陆军军官学校学员制服的阿西尔·德·加》。——译者注

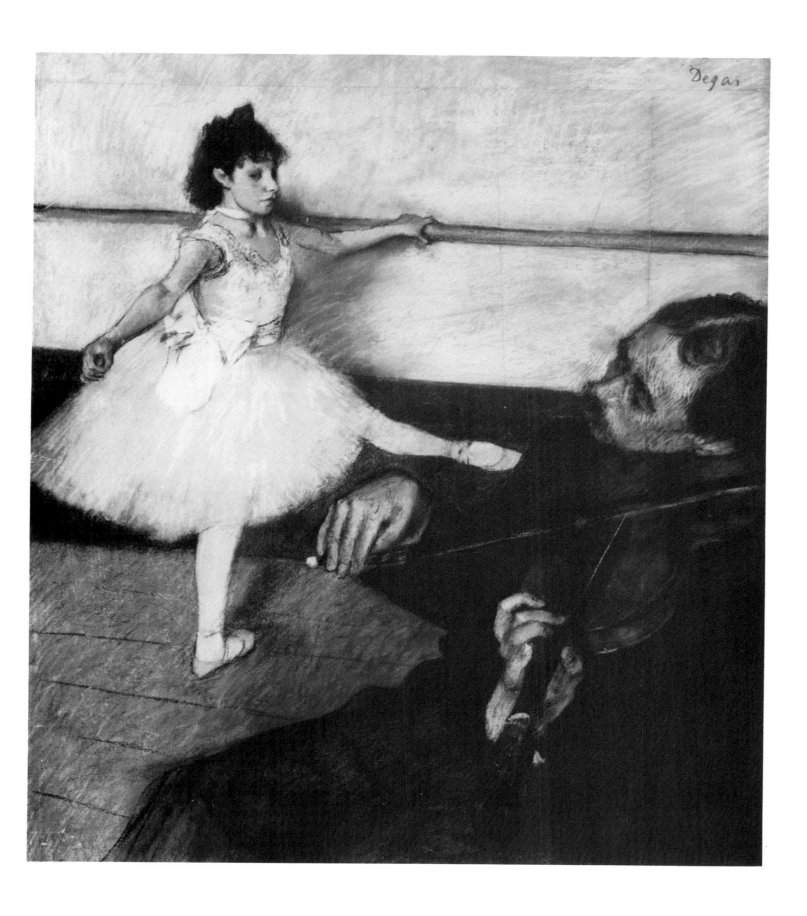

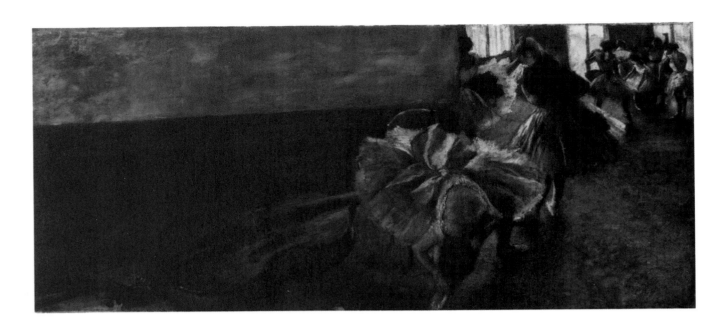

图 8

**带低音提琴的排练室
中的舞者**

1887 年；布面油画；
40cm×90cm；
H. O. 哈弗梅耶收藏，大都
会艺术博物馆，纽约

比利夫妇的那幅为例，也展现了一种与安格尔的肖像画截然不同的即
时性：就像是在一个午后，画中的人物突然被要求看向画家的方向，
并保持一两分钟不动，以便画家画好他们。

对于这种自发性的碎片式视觉侧面，德加试图寻找一个适应它的
规则，他在此过程中深受日本版画（19 世纪 60 年代日本版画日益大
众化和流行）的影响，也深受摄影发展的影响。从日本五彩斑斓的版
画中，他学会了如何强行切割人物（例如彩色图版 27 中画面右侧的
男人或彩色图版 16 中画面右侧的舞者），学会了如何通过精心策划的
不对称来实现效果（彩色图版 18、31 和 32），还学会了如何使用大胆
的特写（彩色图版 29）。德加作品中倾斜的前景（彩色图版 18、32 和
34）和不寻常的视角（彩色图版 12、26）来源于摄影的浸染，德加自
己就是一个熟练的业余摄影家。

然而，视觉自发性并非通过牺牲视觉平衡来实现的。同样，在日
本版画——与西方传统的盒状透视不同——的影响下，德加学会了主
动使用留白。例如，《赛前的骑手》（*Jockeys before the Race*，彩色图
版 32）中的草地，或者《排练》（彩色图版 16）中的木地板，甚至如
《苦艾酒》（彩色图版 22）中的桌面，它们既是退缩到纵深中的平面，
也是扁平的形状，其极简性平衡着人物。

一个关键的纽带将生活的变幻与德加认为适合艺术的不变的秩序
感联结了起来，它存在于图案之中，反过来又依附于素描——也就是
线条，安格尔敦促他使用的大量线条。和一般的印象派画家一样，德
加也喜欢光影的效果，并且他会以细致和精准来呈现（彩色图版 9、
16、18 和 29）。他知晓光的价值，知道它可以用来表现形态（例如彩
色图版 25 中歌手的手臂）以及突出动态（彩色图版 20），但他不容光
影的表现削弱描画的重要性。即便在强烈的光照下，德加画作中的轮
廓总是比莫奈、雷诺阿或毕沙罗的要坚实。德加还会为人物打草稿，
在完成的作品中，人物可能会以迥然不同的光影表现手段来呈现。油
画《排练》（彩色图版 16）有四幅漂亮的草稿存世，德加在其中的几

幅里甚至用到了垂线。将这样的画作描述成以早期绘画大师烦琐的花招创作而成的"生活的吉光片羽"（slice of life），凸显了画家曾告诉乔治·摩尔的话："所有艺术作品中的自发性都比我的显著。我的所作所为不过是研究、学习杰出大师的结果，对于灵感、自发性和气息，我一无所知。"

秩序感由评估产生的先后次序感带来，素描便是德加的评估方法。色粉之所以对他很有吸引力，是因为色粉可以让他在保持画作色彩鲜艳的同时保留线条感。德加最富有启发性的评论之一阐释了为什么画家不应该只画出眼前之物：将你看到的原原本本画出来固然是好的，但把你记忆中的画面画出来就更好了。这是一个想象力与记忆合作的转变。这样你就只把打动你的事物画了下来，也就是最核心的事物，这样你的记忆和幻想就从大自然的禁锢之中解放了。德加是欧洲艺术历史中伟大的制图员之一，他利用这项天赋反复创作了有限的几个主题，这使得他可以更加胸有成竹地去评判何者应被保留或被排除在任何形态的先后序列中。彩色图版21（约1875—1876年）中左侧正在梳头的女孩是被敏锐地深入观察过的：看那双手和双臂的位置，还有由于梳头的力量使得头向一侧轻微倾斜的姿势。但这幅习作却是高度简化的，手和手臂上微小的不规则形状、凸起、血管和纹路都被去掉了。但正是这种在形态上的精心挑选，使得最终画作中的形态具备了可信逼真和简明大方之感。《梳头》（Combing the Hair，彩色图版45）大约创作于上述画作完成的15年之后，它更显简约、大气。作品描画得十分准确，看起来颇具自然主义风格，即便用色是高度人为的。

此外，德加注重素描还因为线条和轮廓是营造动态错觉的最佳方法。德加总是聚焦动态，因为对他而言，动态生动地表现出了生活的脉搏。德加忠实于印象派反文学性的原理，他试图用最少的叙事性关联实现最大程度的形态表现力和动态复杂性。在芭蕾舞者启发下创作的画作——最受欢迎，但在某种程度上最难理解的一类——证实了画家这一目标；他在约1870年根据卢浮宫所藏普桑的《劫掠萨宾妇女》（The Rape of the Sabine Women，约1635—1637年）创作的油画更清晰地彰显了这一点。

在普桑的版本中，环境有些像剧院里的舞台，在协同的进攻之下，被精心安排设计的人群释放出了全部的情感。而画技已臻成熟的德加并没有画这样的一个场面。然而，在舞者、洗衣女工、骑手、杂技演员、整理帽子的女制帽商、盥洗室里的女人的身上，他找到了一系列相应的肢体动作。他对施展专业技能——高度自觉且训练严格的、出于专业原因而非个人因素而做出的动作——颇感兴趣。当她以脚尖旋转着穿过舞台，优雅地举起双臂，这个舞者不是躲避多情的阿波罗的达芙妮，也不是正在反抗热切的劫掠者的萨宾妇女，但她同样不是芭蕾舞剧中的一个戏剧化的角色，她只是一个正在完成工作的舞者。在一系列复杂的操作下，就像奥诺雷·杜米埃（Honoré Daumier）的戏剧画面一样，德加在剥去伪装的同时，保留了装饰和巧计。

在所有大致可被归为印象派的画家中，德加及其创造性事业最值得拥有一个完美的终局。尽管他兢兢业业，但由于视力的渐衰，他伟

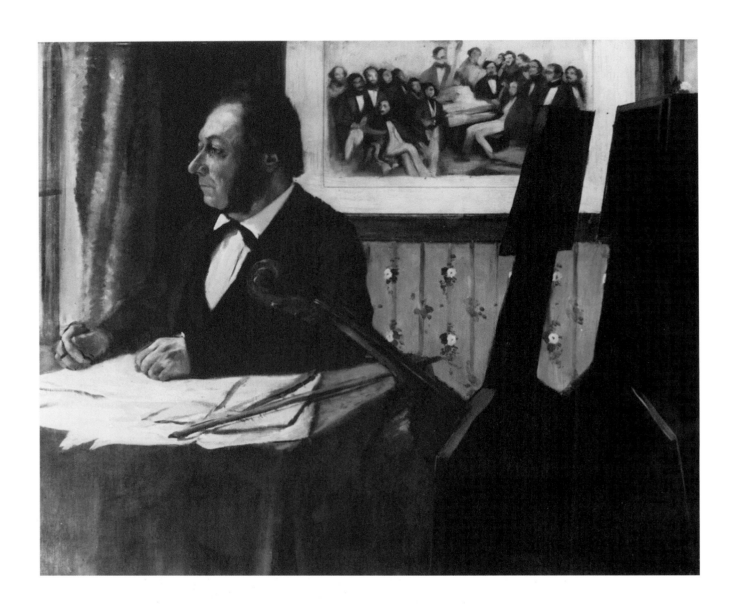

图 9
大提琴家皮耶之肖像

1868—1869 年；布面油画；
50.5cm×61cm；
奥赛美术馆，巴黎

图 10
自画像

1857 年；蚀刻版画；
23cm×14cm；
金贝尔艺术基金会，沃斯堡市

大的天赋未能最终开花结果。他人生最后的二十年是不幸的，他的视力在 19 世纪 90 年代进一步恶化，在 20 世纪之初，他只能艰难地画一些大画幅的作品或是凭借手的触感来做雕塑。1908 年，他基本上放弃了所有形式的艺术，他万念俱灰。德加的人生无望了。但他活了下去，郁闷地、急躁地、可悲地、不断地重复着他过去的格言和逸事，在可怕的沉默中突然爆发出一句话："我一心只想要死。"久负盛名、备受尊敬的德加于 1917 年 9 月 27 日逝世于巴黎。

正是德加的品质使得他拥有了如此杰出的艺术成就，同样也使得他的晚年如此不幸。作为一名和达·芬奇、霍尔拜因、伦勃朗一样老练的画家，德加只能依靠粉笔去摸索着画画，难怪他会责骂命运。他非常清晰地知道自己要做什么，但却无法实现，于是他的人生就变得贫瘠、无望，笼罩在浓雾之下，只能凭借回忆的微光来照亮。当德加身着无袖披风踯躅在大街上，点着手杖感受道路时，他无法注意到马达的轰鸣，常常身处被撞倒的危险之中。他会不会数次回想起五十多年前与那位当时年纪也很大的伟大的艺术家之间的难以忘怀的会见，以及后者给他的建议："小伙子，你要画线条，很多的线条……"

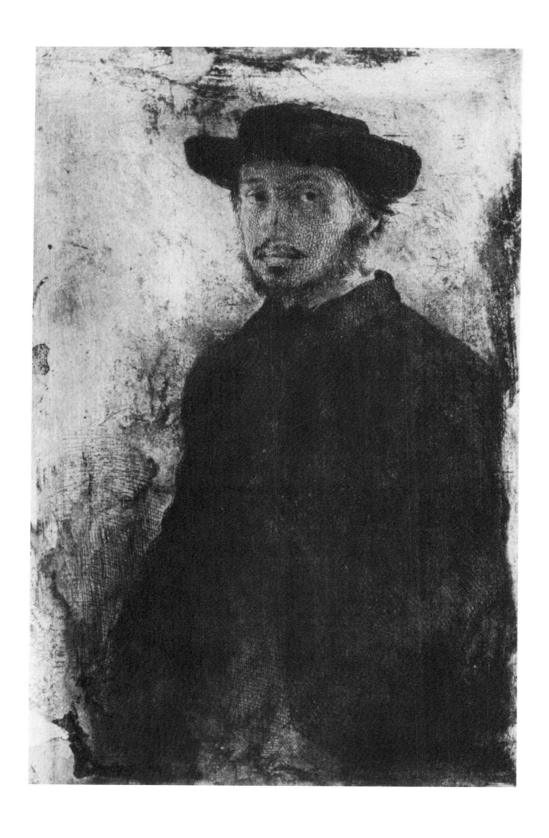

生平简介

1834年	7月19日生于巴黎，银行家之子。
1845—1852年	就读于巴黎（路易勒格朗中学）。
1852—1854年	开始认真学习绘画，师从巴利亚斯（Barrias）和拉莫特。
1854—1859年	频繁造访意大利，在意大利学习并临摹文艺复兴和古代艺术；在罗马接触了法兰西学院派。
1859年	在玛达姆街建立了画室，聚焦于肖像画和历史题材。
1865—1870年	频繁向官方的巴黎沙龙（法国的皇家艺术学院）提交作品。
1870年	在普法战争中服役。此时，他已开始创作"现代"题材，如剧院和管弦乐队的场景，还有赛马和骑手。
1872—1873年	造访他住在新奥尔良的兄弟，并在那儿创作了数幅画作，最著名的是《棉花市场》（彩色图版14）。
1874年	参加巴黎的第一届印象派群展，除了1882年的群展外，他参与了其余所有的印象派群展。
1880年	造访西班牙。
1886年	参加最后一次印象派群展。此后，尽管其作品曾出现在迪朗–吕埃尔的商业展出中，但他不再公开参展。这时他的视力已然不佳，开始更多地用色粉创作。
1889年	与画家博尔迪尼（Boldini）一同前往西班牙。
1912年	此时的德加已经声名远扬，他的作品也比较流行了。《把杆上练习的舞者》（*La Danseuse à la Barre*）（纽约艺术大都会博物馆藏）拍卖售价高达100,000美元。
1917年	9月27日逝世于巴黎。

参考文献

Adhémar, J. and Cachin, F., *Edgar Degas, gravures et monotypes*, Paris 1973.

Boggs, J.S., *Portraits by Degas*, Berkeley and Los Angeles 1962.

Browse, Lillian, *Degas Dancers*, London 1949.

Burlington Magazine, June 1963; special issue on Degas.

Cooper, Douglas, *Pastels by Degas*, New York 1953.

Guérin, Marcel (ed.), *Lettres de Degas*, Paris 1945, trans. by Marguerite Kay, Oxford 1947.

Dunlop, Ian, *Degas*, London 1979.

Halévy, Daniel, *My Friend Degas*, trans. and ed. with notes by Mina Curtiss, Wesleyan University 1964 and London 1966.

Janis, E.P., *Degas Monotypes*, Cambridge, Mass. 1968.

Lemoisne, P.A., *Degas et son oeuvre*, 4 vols., Paris 1946.

Pool, Phoebe, *Degas*, London 1968.

Reff, Theodore, *Degas: The Artist's Mind*, New York 1976.

Reff, Theodore, *The Notebooks of Edgar Degas*, 2 vols., Oxford 1976.

Rich, D.C., *Edgar-Hilaire-Germain Degas*, New York 1951.

Rouart, Denis, *Degas à la recherche de sa technique*, Paris 1945.

Valéry, Paul, *Degas Danse Dessin,* Paris 1936, trans. by David Paul in *Degas Manet Morisot*, New York 1960.

展览目录

Ronald Pickvance, *Degas 1879*. An exhibition organized by the National Galleries of Scotland and the Edinburgh Festival Society in collaboration with the Glasgow Museums and Art Galleries. National Gallery of Scotland, September 1979.

Ronald Pickvance, *Degas's Racing World*. Catalogue of the exhibition held at Wildenstein's, New York, March to April 1968.

插图列表

彩色图版

25 《大使咖啡馆中的音乐会》
约1876—1877年；纸面单版画上色粉；
37cm×27cm；
艺术博物馆，里昂

26 《手拿花束鞠躬的舞者》
约1877年；纸面色粉；75cm×78cm；
奥赛美术馆，巴黎

27 《敞篷马车旁的赛道上的业余骑手》
约1877—1880年；布面油画；66cm×81cm；
奥赛美术馆，巴黎

28 《排练的舞者》
约1878年；纸面色粉和炭笔；49.5cm×32.25cm；
私人收藏

29 《咖啡馆歌手》
约1878年；布面色粉；53cm×41cm；
福格艺术博物馆，剑桥，马萨诸塞州

30 《台上的舞者》
1878年；纸面色粉；60cm×43.5cm；
奥赛美术馆，巴黎

31 《巴黎费尔南多马戏团的拉拉小姐》
1879年；布面油画；117cm×77.5cm；
国家美术馆，伦敦

32 《赛前的骑手》
约1879年；硬纸板上油彩和松脂；
107cm×74.25cm；
巴伯艺术学院，伯明翰

33 《埃德蒙·杜兰蒂》
1879年；亚麻上水浆涂料、水彩和色粉；
101cm×100cm；
伯勒尔收藏，格拉斯哥博物馆和美术馆

34 《迭戈·马特利肖像》
1879年；布面油画；107.25cm×100cm；
苏格兰国家美术馆，爱丁堡

35 《熨烫的女人》
约1880年；布面油画；81cm×66cm；
沃克美术馆，利物浦

36 《出浴》
约1883年；纸面色粉；53cm×33cm；
私人收藏

37 《洗衣房中的一幕》
约1884年；纸面色粉；63cm×45cm；
伯勒尔收藏，格拉斯哥博物馆和美术馆

38 《洗衣女工》
约1884—1886年；布面油画；73cm×79cm；
奥赛美术馆，巴黎

39 《女帽店》
约1884年；纸面色粉；100cm×111cm；
艺术博物馆，芝加哥

40 《雨中的骑手》
约1886年；纸面色粉；47cm×65cm；
伯勒尔收藏，格拉斯哥博物馆和美术馆

41 《出浴：正在擦拭自己的女人》
约1888—1890年；纸面色粉；104cm×98.5cm；
国家美术馆，伦敦

42 《浴盆》
1886年；色粉；60cm×83cm；
奥赛美术馆，巴黎

43 《洗浴》
约1890年；纸面色粉；70cm×43cm；
艺术博物馆，芝加哥

44 《舞者》
约1890年；纸面色粉；54cm×76cm；
格拉斯哥博物馆和美术馆

45 《梳头》
约1890年；布面油画；114cm×146cm；
国家美术馆，伦敦

46 《身穿蓝色的舞者》
约1890—1895年；布面油画；85cm×75.5cm；
奥赛美术馆，巴黎

47 《擦拭自己的女人》
约1890—1895年；纸面色粉；64cm×62.75cm；
麦特兰德赠予，苏格兰国家美术馆，爱丁堡

48 《调整裙子的芭蕾舞者》
约1899年；色粉；60cm×63cm；
私人收藏

文中插图

1　《自画像》
布面、纸面油画；26cm×19cm；
斯特林和弗朗辛·克拉克艺术中心，
威廉斯敦，马萨诸塞州

2　《女人像》（临摹自蓬托尔莫）
约1857年；布面油画；65cm×45cm；
加拿大国家美术馆，渥太华

3　《中世纪的战争场景》
1865年；粘贴在油布上的纸；85cm×147cm；
奥赛美术馆，巴黎

4　《帕甘斯与德加父亲的肖像》
约1869年；布面油画；54cm×39cm；
奥赛美术馆，巴黎

5　《不悦》
约1875年；布面油画；32.4cm×46.4cm；
1929年由H.O.哈弗梅耶夫人捐赠；
H.O.哈弗梅耶收藏，大都会艺术博物馆，纽约

6　《证券交易所》
1879年；布面油画；100cm×82cm；
奥赛美术馆，巴黎

7　《舞蹈课》
1879年；纸面色粉；67cm×59cm；
H.O.哈弗梅耶收藏，大都会艺术博物馆，纽约

8　《带低音提琴的排练室中的舞者》
1887年；布面油画；40cm×90cm；
H.O.哈弗梅耶收藏，大都会艺术博物馆，纽约

9　《大提琴家皮耶之肖像》
1868—1869年；布面油画；50.5cm×61cm；
奥赛美术馆，巴黎

10　《自画像》
1857年；蚀刻版画；23cm×14cm；
金贝尔艺术基金会，沃斯堡市

对比插图

11 《阿西尔·德·加肖像》
约1855年；铅笔；26.7cm × 19.2cm；
卢浮宫，巴黎

12 《年轻的斯巴达女孩》
约1860年；铅笔；22.9cm × 36cm；
卢浮宫，巴黎

13 《裸体草稿》
约1861年；铅笔；34.1cm × 22.4cm；
卢浮宫，巴黎

14 《身着打褶裙跪着的人物草稿》
约1861年；铅笔；30.1cm × 24.2cm；
卢浮宫，巴黎

15 《莫尔比利公爵与公爵夫人》
1867年；布面油画；116cm × 89cm；
艺术博物馆，波士顿

16 爱德华·马奈：《爱弥尔·左拉肖像》
1867—1868年；布面油画；146cm × 114cm；
奥赛美术馆，巴黎

17 詹姆斯·麦克尼尔·惠斯勒：《音乐室》
约1859年；蚀刻版画；14.5cm × 21.7cm；
私人收藏

18 《舞蹈课》
1872年；木板油画；19cm × 27cm；
大都会艺术博物馆，纽约

19 《歌剧管弦乐队》
1868—1869年；布面油画；53cm × 45cm；
卢浮宫，巴黎

20 《埃丝特勒·米松·德·加肖像》
1872—1873年；布面油画；73cm × 92cm；
国家美术馆，华盛顿特区

21 《台上的芭蕾舞排练》
1873—1874年；
裱于画布的纸上钢笔墨水素描，再在其上施油彩
与松脂、水彩以及色粉；
大都会艺术博物馆，纽约

22 《舞者朱尔·佩罗》
1875年；纸上油彩与松脂；
亨利·P.麦克艾亨利，费城

23 《海景中远航的帆船》
约1869年；纸面色粉；30cm × 46cm；
卢浮宫，巴黎

24 《戴手套的女人》
约1877年；布面油画；60.9cm × 46.9cm；
私人收藏

25 《会客室中的三名女孩》
1877—1879年；单版画；11.8cm × 16cm

26 《四个马夫的草稿》
1875—1877年；纸面油彩；37cm × 24cm；
玛丽安·菲尔申菲特夫人，苏黎世

27 《小提琴家》
1879年；炭笔；41.9cm × 29.8cm；
艺术博物馆，波士顿

28 亨利·德·图卢兹–罗特列克：《伊薇特·吉尔
贝》（为一张海报而作的草稿）
1894年；铅笔和油彩；186.1cm × 93cm；
图卢兹–罗特列克博物馆，阿尔比

29 《杜兰蒂藏书室中的书架》
约1879年；炭笔，白色色粉作为高亮，绘于浅黄
色绘图纸上；46.9cm × 30.6cm；
大都会艺术博物馆，纽约

30 《熨烫的女人》
1874年；布面油画；54cm × 39cm；
大都会艺术博物馆，纽约

31 奥诺雷·杜米埃：《负担》
约1860年；布面油画；147cm × 95cm；
私人收藏

32 《躺在床上》
1878—1879年；单版画；16cm × 12cm

33 皮埃尔–奥古斯特·雷诺阿：《翘腿的浴女》
约1902—1903年；布面油画；114.9cm × 88.9cm；
私人收藏

34 皮埃尔·博纳尔：《室内出浴的裸女》
1935年；布面油画；73cm × 50.2cm；
菲利普斯收藏，华盛顿特区

35 《双手高举的舞者》
1887年；灰色纸面色粉；47.6cm × 29.8cm；
金贝尔艺术基金会，沃斯堡市

36 《梳头中的女人》
约1886年；色粉；73cm × 59cm；
大都会艺术博物馆，纽约

37 《一排舞者》
1893—1898年；布面油画；70cm × 200cm；
克利夫兰艺术博物馆

38 《四名舞者》
约1902年；纸面色粉；
64cm × 42cm；
私人收藏

彩色图版

1 身着陆军军官学校学员制服的阿西尔·德·加

Achille De Gas in the Uniform of A Cadet

约1855年；布面油画；64.5cm × 46.2cm；切斯特·戴尔收藏，国家美术馆，华盛顿特区

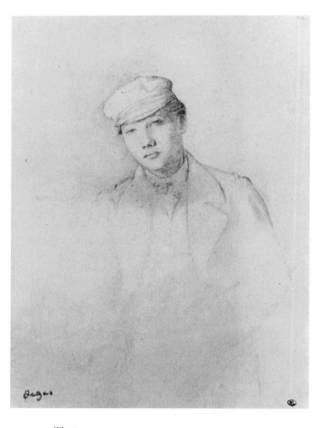

图 11

阿西尔·德·加肖像

约 1855 年；铅笔；
26.7cm × 19.2cm；
卢浮宫，巴黎

阿西尔·德·加生于1838年，这幅肖像或许绘于阿西尔18岁之时的1856年，恰逢德加前往意大利之前。在德加的早期作品中，技艺最高超的是其自画像及兄弟姐妹的肖像素描和油画。除了高度完成的华丽的陆军军官学校学员制服外，这幅画明显流露出了伤感的情绪和贵族式的缄默，这种特质也见于德加其余的肖像作品。作品受安格尔的影响巨大，在它之前，德加还画了一幅精准细腻的铅笔草图（图 11），草图的背面是德加最小的弟弟雷内。博格斯博士（Dr Boggs）注意到，这时的德加还会临摹弗兰恰比焦（Franciabigio）和布隆齐诺（Bronzino）的作品，他早期的肖像画呈现出一些矫饰主义作品中的拘谨和不安的忧郁的影响。

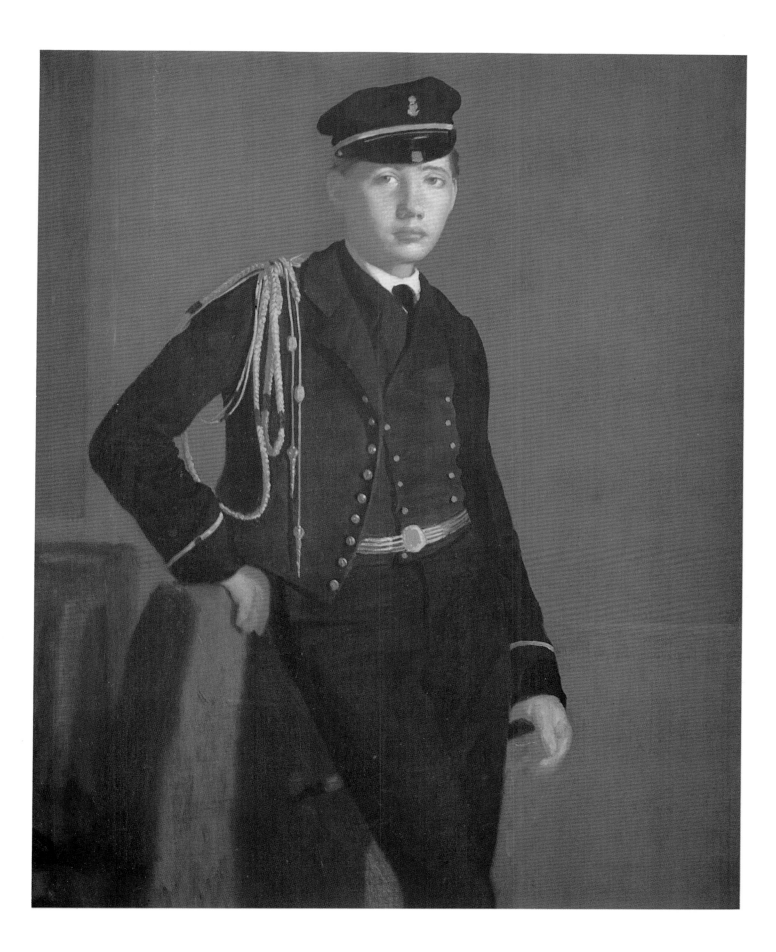

罗马乞妇

A Roman Beggar Woman

1857 年；布面油画；100.25cm × 75.25cm；市立博物馆和美术馆，伯明翰

　　这是德加的存世之作中最早的画作之一，创作于德加旅居意大利的五年期间。在那期间，德加主要住在罗马、那不勒斯和佛罗伦萨。德加和法兰西学院没有正式的关联，但他在那里交到了朋友，在那里创作，在那里学会了法兰西学院派写生的方法。菲比·普尔（Phoebe Pool）认为德加对风俗画的喜爱是受到了维克多·施内茨（Victor Schnetz）的影响，后者作为法兰西学院的院长，鼓励人们创作意大利大众生活的题材。这幅画了一名意大利乞妇的十分庄重的油画，已然出人意料地预示了德加最关注的一些创作主题。特别是偏离中心的人物位置，以及被画人对观者的浑然不觉，在德加寻找自发性和随意性效果的过程中反复出现。颜料偏干，但展现了德加对毕生尊崇的对象安格尔的模仿。19 世纪 50 年代和 60 年代的法国现实主义画派也被同样的题材所吸引，但德加的观察已经更加超然。在同一时期描画意大利农民的更加别致的其他作品中，德加展露了一丝类似于柯罗（Corot）的韵味。人们发现，《戴黄色披巾的意大利老妪》（*Old Italian Woman with a Yellow Shawl*）弥漫着的悲哀的顺从令人回想起勒南（Le Nain）的作品，其临摹自意大利画家切鲁蒂（Ceruti）以乞丐为主题的作品。这些作品是德加广泛兴趣的见证。他临摹了大量早期绘画大师的作品，同时还画了他身边的生活；他的笔记本混杂着一系列学院派练习草稿和他在旅途中所见的人与景的摹本及草稿。

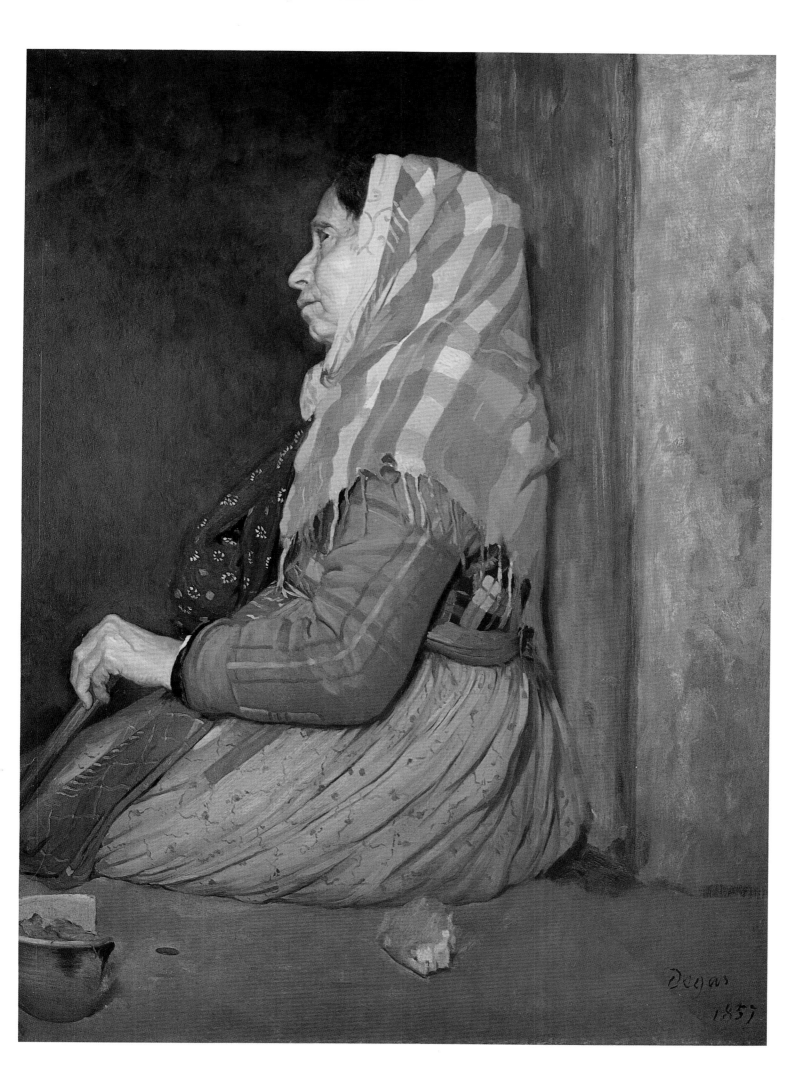

年轻的斯巴达人

The Young Spartans

约 1860 年；布面油画；109cm × 154.5cm；国家美术馆，伦敦

3

　　1859 年至 1865 年间，德加创作了五幅重要的历史画，每一幅都事先画了一系列的草稿和油彩素描。这幅画的主题源于普鲁塔克（Plutarch）的《莱克格斯的一生》（*Life of Lycurgus*）。画中的斯巴达女孩正在怂恿男孩们打架，在背景中的便是立法者莱克格斯和孩子们的母亲们。作品的主题和构图都十分传统，但手法却格外的自然主义。人物并没有古典艺术中的理想美，而是展现了一种顽强的生命力，令人联想到了当时巴黎的街道。讽刺、挑衅、好奇与他们未完全发育的身体的笨拙、紧绷的姿态形成了对比。直到晚年，德加都对这幅画作钟爱有加。从很多方面而言，它预示了之后德加的许多作品的主题：紧张又优雅的年轻舞者、身体训练、在斜线上并置的不同姿势。但对这样一个古典题材进行全新的、自然主义的处理，是在许多次实验之后才实现的。画面逐步的转变体现了德加对 19 世纪历史画中冰冷的抽象化和学术圈套的日益不满。德加早些的草稿（图 12）带有一种拉斐尔式的优雅。在芝加哥的一个更早的版本中，人物戴着古典饰品，画面更有皮维·德·夏凡纳（Puvis de Chavannes）的《想象中的远古时代》（*A Vision of Antiquity*）中遥远的宁静之感。在伦敦的这幅画中，X 光发现原本的人物更理想化，女孩们的腿有过许多十分明显的更改。然而，更改该画的日期则是饱受争议的。这幅作品在 1880 年的第五届印象派群展上展出过，以取代未完成的《十四岁的小舞者》，后者是德加对青少年目中无人的丑态的最佳描摹。

图 12

年轻的斯巴达女孩

约 1860 年；铅笔；
22.9cm × 36cm；
卢浮宫，巴黎

4　塞米勒米斯建造巴比伦
Semiramis Building Babylon

1861年；布面油画；150cm × 258cm；奥赛美术馆，巴黎

图 13
裸体草稿

约 1861 年；铅笔；
34.1cm × 22.4cm；
卢浮宫，巴黎

图 14
身着打褶裙跪着的人物草稿

约 1861 年；铅笔；
30.1cm × 24.2cm；
卢浮宫，巴黎

　　这是一组十分重要的作品中的一幅，表现出德加对文艺复兴和浪漫主义艺术的伟大成就的推崇。浪漫主义时代的特征便是异国情调的题材，作家与画家被东方的原始光芒和东方统治者——克里奥帕特拉（Cleopatra）、萨丹纳帕特斯（Sardanapalus）、塞米勒米斯的骇人的残暴与色情吸引。塞米勒米斯是亚述古国的传奇女王，巴比伦的创建者，她会屠杀和她有过一夜情的奴隶。作为一名青年人，德加对浪漫主义文学很感兴趣，在这幅画中自然而然地受到了用浪漫主义手法处理该古典主题——1860 年上演的罗西尼的歌剧 ① ——的启发。静态的构图说明这是一个剧院的场景，人物有些像歌剧院里的合唱团，颇为不适地挤在舞台的前方。为准备油画而作的草图（图 13 和 14）特别漂亮，长条横幅似的构图体现出安格尔和 15 世纪的佛罗伦萨画派的影响。但油画却将德拉克洛瓦式的主题以一种不和谐的方式展现在一个笨拙的混合风格中。西奥多·里夫（Theodore Reff）研究了德加的笔记本，发现德加在准备过程中画了大量各式各样的草图。这说明德加从异域和欧洲艺术中广泛取材，并想要在画中填满生动的考古学细节（就像福楼拜的《萨朗波》一样）。最明显的就是源自帕特农神庙上的浮雕马。在某种程度上，比起早期浪漫主义的热情，画中人物的静态和被动性更像古斯塔夫·莫罗笔下的红颜祸水。

① 罗西尼的歌剧《赛密拉米德》（*Semiramide*）创作于1823年2月，但1860年7月才在巴黎首演。——译者注

女人与菊

Woman with Chrysanthemums

1865年；布面油画；74cm × 92cm；H.O.哈弗梅耶收藏，大都会艺术博物馆，纽约

　　这幅作品的原创性非常高，它原先被认定可能创作于1858年，后来又改为1865年。几乎可以肯定的是，人物肖像是最后完成的部分。这位女士以典雅的褐色、黄褐色和黑色绘就，被描画得十分精致，她把头倚在自己的手上，这个姿势常见于安格尔的作品中。她看似陷入了沉思，既没有注意到观者，也没有注意到把她挤到一旁的五彩斑斓的花朵。这位冷静的女士与她所忽视的浓艳色彩形成了不稳定的平衡，令人过目难忘，使人不禁思索它的心理根源。但如下的表达更加稳妥：在职业生涯的这个阶段，德加已经从前一代两位杰出大师的作品中汲取了营养，他已经准备用最颠覆传统的构图来表现一幅当代的、非正式风格的肖像。

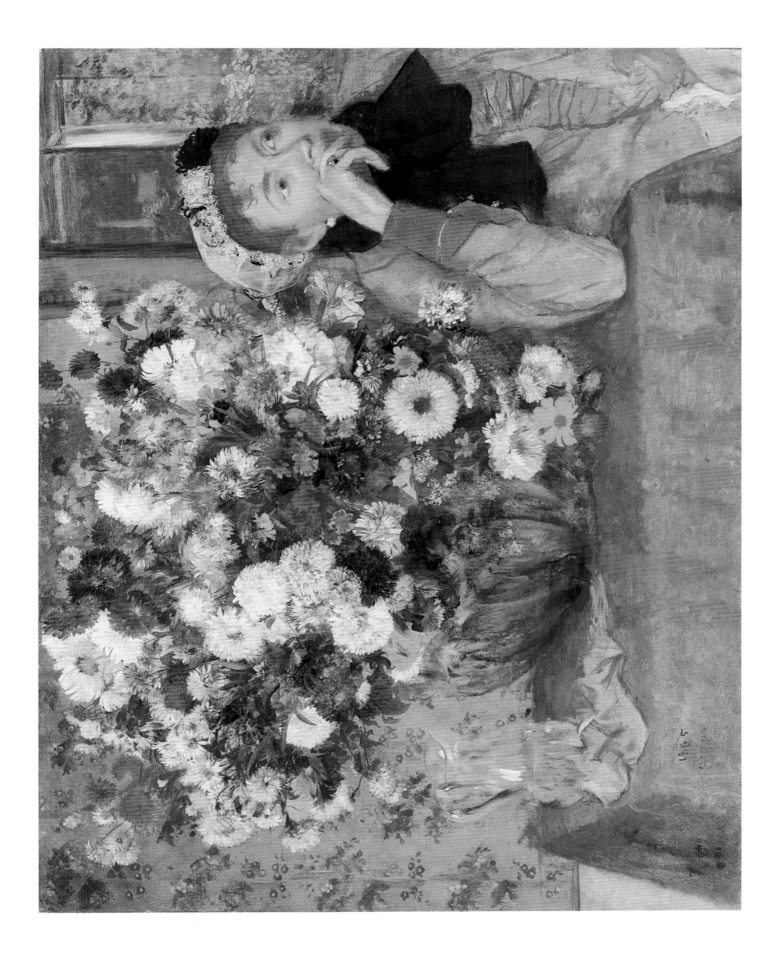

莫尔比利公爵与公爵夫人
Duke and Duchess of Morbilli

约1865年；布面油画；117.1cm×89.9cm；切斯特·戴尔收藏，国家美术馆，华盛顿特区

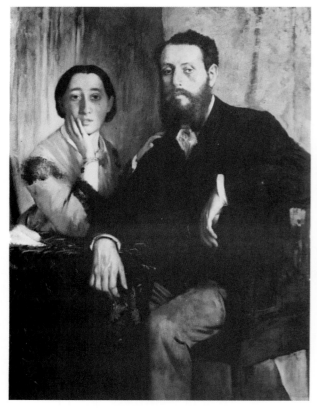

图 15

莫尔比利公爵与公爵夫人

1867 年；布面油画；
116cm×89cm；
艺术博物馆，波士顿

德加的妹妹泰蕾兹·德·加在 1863 年嫁给了她的嫡亲表兄埃德蒙多·莫尔比利，这幅作品绘于他们婚后不久。画作未完成，德加似乎对画中的裙子感到不满，于是刮去了一大块区域。被画人不再像学院派肖像画中一样姿势端正地置身于一个干净的背景前，而是坐在自己的客厅中，门是开着的，公爵在沙发的靠背上坐了一会儿。画面效果既生动又即刻，公爵和他的妻子像是在谈话的过程中转身看向了观者的方向。对装饰性墙纸的突出使人们联想到德加非常晚期的作品，最终影响到了爱德华·维亚尔（Edouard Vuillard）。斑斓的条带状墙纸是德加数幅晚期裸体作品的背景图案。一幅稍晚的作品同样画了公爵夫妇（图 15），画中的人物离得更近，无论是形态上还是心理上。这是对婚姻的复杂的描绘，既表现了男方几乎是傲慢的强势，又表现了女方的柔软和信任。

雅姆·蒂索肖像
Portrait of James Tissot

1868年；布面油画；151cm×112cm；大都会艺术博物馆，纽约

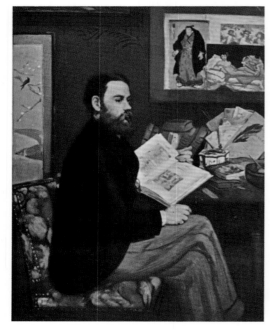

图 16
爱德华·马奈：爱弥尔·左拉肖像

1867—1868年；布面油画；
146cm×114cm；
奥赛美术馆，巴黎

　　画家雅姆·蒂索（James Tissot）与德加相识于拉莫特的画室，19世纪60年代间，二人一直是密友。1871年，蒂索移居英国，在那里，他描画维多利亚时代时髦生活的、光彩夺目的画作大获成功。1875年后，二人的友谊逐渐走到尽头。在德加创作的这幅肖像中，被画人随意优雅的姿势和浪漫忧郁的神情表现出这位社会画家世俗的复杂性。房间中的画或重叠着或被其他作品的画框截断，这是为了创作出一种随意的效果，实际上是谨慎挑选过的，用来表现不同的艺术风格以不同的方式吸引着德加和蒂索。其中有德国文艺复兴时期的作品，有日本艺术，还有《草地上的午餐》（*Déjeuner sur l'herbe*）的主题画作——蒂索本人在19世纪60年代中期画过一幅全新的、出人意料的《草地上的午餐》。马奈的《爱弥尔·左拉肖像》（*Portrait of Zola*，图16）用了相似的方法展示艺术作品，以表现这位现代画家对东方和西方自然主义的同等喜爱。委拉斯凯兹（Velázquez）的《酒神》（*Topers*）正在从马奈自己画的《奥林匹亚》（*Olympia*）身后探出视线。然而，马奈的作品缺少了德加作品中的活力，它在某种程度上是呆板的：左拉在安排得井井有条的致敬作品前方正襟危坐。

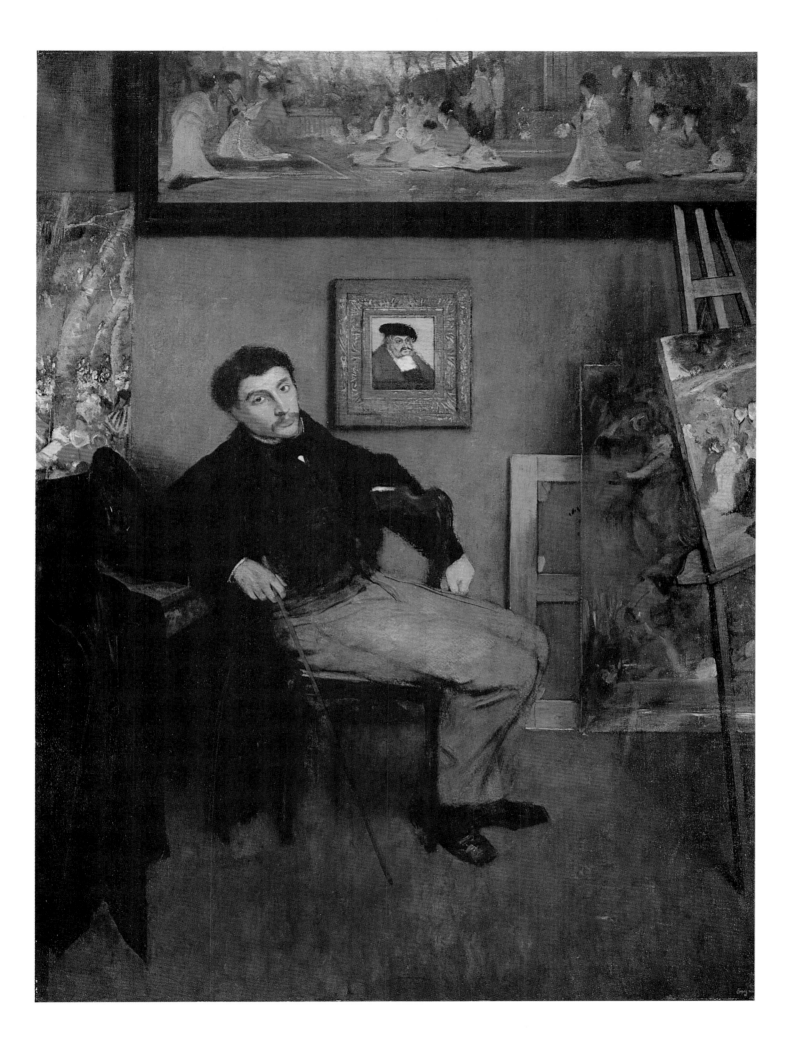

8

室内
Interior

1868—1869年；布面油画；81.3cm × 114.4cm；亨利·P.麦克艾亨利收藏，费城

　　这幅令人不安的强有力的习作展现了内心的矛盾和两性的敌对。两名人物都陷在黑暗中沉思，躲在两侧，被房间中引人注目的、有些神秘的物体分隔开来。夸张的视角似乎将人物强行拉近，表现出他们受困于一个压迫性的空间里。台灯和火焰奇怪的亮光进一步增强了紧张、沉重的氛围，同时突出了女人肩膀带来的肉体之美并在男人身后投下了一道不祥的阴影。德加格外喜欢这幅画作，他称它为"我的风俗画"并拒绝解释主题。许多人试图为这幅画寻找一个准确的源头，最有信服力的是里夫的解释，他认为这幅画是受到了左拉的《红杏出墙》（*Thérèse Raquin*）的启发，表现了特蕾泽与她的情人的新婚之夜。这对新人之前谋杀了特蕾泽的第一任丈夫，罪恶感破坏了二人间的热情。

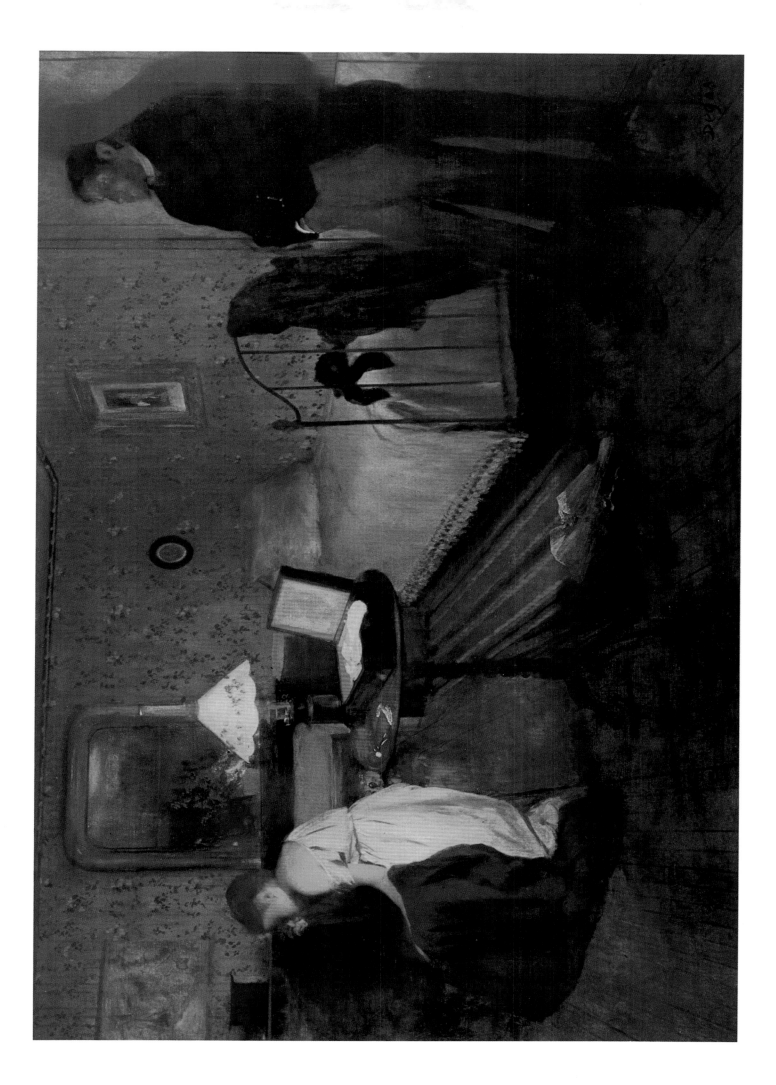

9

观众前方的赛马场景和骑手

Race Course Scene, with Jockeys in front of the Stands

1868年；布面油画；46cm×61cm；奥赛美术馆，巴黎

从19世纪60年代中期起，赛马便成了德加钟爱的主题。保罗·瓦莱利（Paul Valéry）写道，受过严格训练的纯种马的优雅和精准满足了德加对"当代现实中的……纯粹"的寻找。在这幅画中，德加在后退的斜线上放置了姿势稍有差异的人和马，让他们不安的紧张与远处向前奔驰的马匹形成对比。动作设计得精妙，一个动作呼应着、平衡着、抑制着另一个动作，清晰的轮廓和阴影之美与平坦苍白的地面之间的对比也是谨慎设计出来的。在新奥尔良时，德加曾写道："然后我非常热爱剪影……"德加对马的喜爱既受到了自然的影响，也受到了艺术的启发。他临摹过戈佐利（Benozzo Gozzoli）的壁画、希里柯（Géricault）的油画以及英国的运动版画。里夫指出，画中的两个人物源自梅索尼埃（Ernest Meissonnier）的《拿破仑三世于索尔费里诺战役》（*Napoleon III at the Battle of Solferino*）。的确，瓦莱利说德加曾坚持向他展示梅索尼埃的一座小雕塑中的"精准的处理手法"。

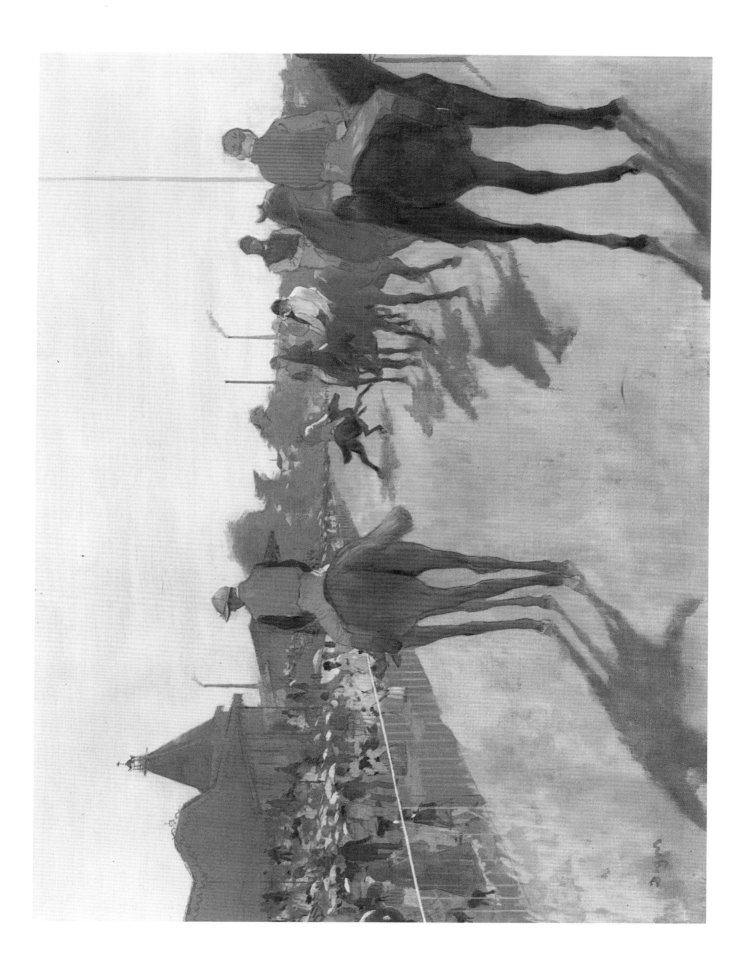

加缪夫人
Madame Camus

约1869年至1870年；布面油画；72.7cm × 92.1cm；切斯特 · 戴尔收藏，国家美术馆，华盛顿特区

　　19世纪60年代晚期，德加频繁前往马奈的沙龙，在那结识了许多他的模特儿。加缪夫人是一名医生的妻子，对日本艺术很感兴趣。和马奈夫人一样，她也是一位技术高超的钢琴家。德加在更早前画了一幅更传统的画作，画中的加缪夫人正在转身背向钢琴的方向。在这幅画中，加缪夫人身处火焰的红色光芒中，她拿着一把日式团扇，周围是法兰西第二帝国时期富有的画室中的舒适布置：一个头部被画框截断的落地蜡座、一个镀金镜子的下边缘以及座椅和矮凳的极度斑斓的色彩都说明了这一点。这些布料的色彩预示着维亚尔的出现，但这幅画给人的压倒性印象是一大片有着微小变化的红色。在惠斯勒（James McNeill Whisler）的作品中，由一种色彩主导的作品是相对晚期的，然而在《音乐室》（Music Room，图17）这幅较早的作品中，惠斯勒在一个堂皇的室内环境中进行人工光线的实验。德加作品中的色彩在19世纪前75年中是不可思议的，但源自布歇（Francois Boucher）和弗拉戈纳尔（Jean Honore Fragonard）的洛可可风格线条却让模特的五官更加清晰。或许这幅非常美丽的画作给人的最终印象就是一抹神秘，甚至模糊的感觉。

图17
**詹姆斯 · 麦克尼尔 ·
惠斯勒：音乐室**

约1859年；蚀刻版画；
14.5cm × 21.7cm：
私人收藏

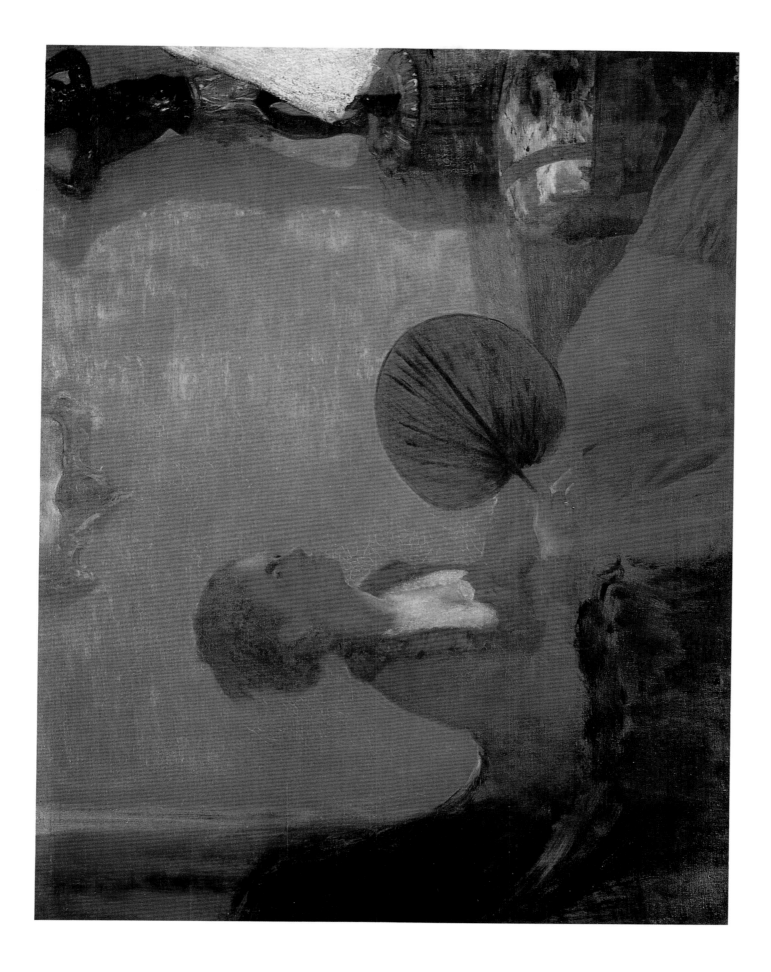

11

伯勒蒂耶街剧院中的舞蹈排练室（局部）

The Dance Foyer at the Opéra, Rue Le Peletier (detail)

1872年；布面油画；32.3cm × 46cm；奥赛美术馆，巴黎

　　这幅作品和另外一幅藏于纽约的木板油画（图18）关联紧密，在德加诸多以歌剧院排练室为主题的作品中，二者都属比较早期的。画中，编舞兼芭蕾大师路易·弗朗索瓦·梅兰特（Louis François Mérante）正在指导一名年轻舞者。这幅作品在伦敦的第五届法国美术家协会展览上展出过，在那里，它广受好评。乍看之下，这幅画给人以随意的非正式的印象。画中的确也有一些这样的特征，比如从门中可以瞥到的芭蕾舞短裙。穿着这条芭蕾舞短裙的舞者精准地呼应着前景主体中的一排人物，这并非一个巧合。的确，整个画面是以数学般的精准度来设计的，表现在把杆清晰的红色线条中。画作所展现的瞬间是舞者摆好姿势的那个安静的停顿，她就像那把放着她的扇子的显眼的椅子一样，静立不动。在华托（Jean-Antoine Watteau）画舞蹈的部分作品中，主要人物（芭蕾大师和排练中的舞者）有着强有力的心理纽带，彰显了一个动作世界中定格的瞬间。对于这样一个小幅作品而言，光影效果和空间效果都十分了不起，光线从右侧打来，照亮了芭蕾大师的白色衣袖，也在坐着的女孩的脸上投下了浓重的阴影。

图18
舞蹈课

1872年；木板油画；
19cm × 27cm；
大都会艺术博物馆，纽约

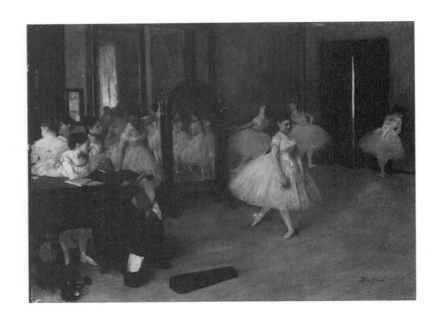

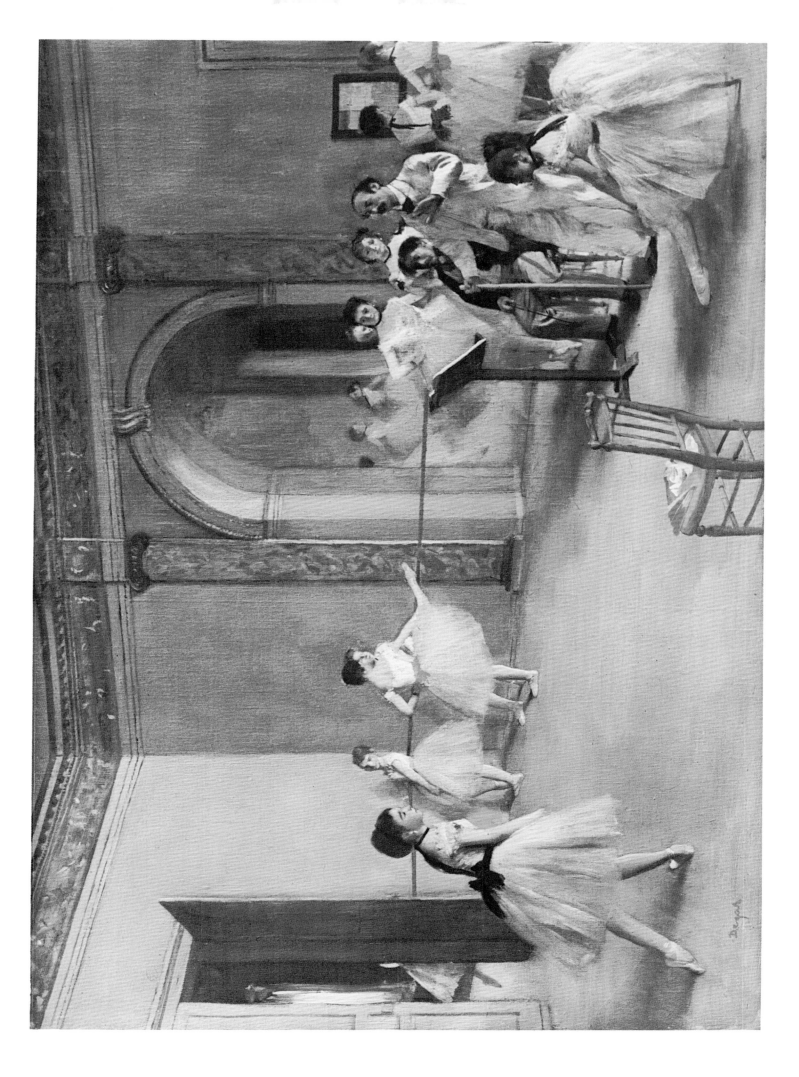

12

管弦乐团的乐手
The Musicians in the Orchestra

约1872年；布面油画；69cm×49cm；施特德尔美术馆，法兰克福

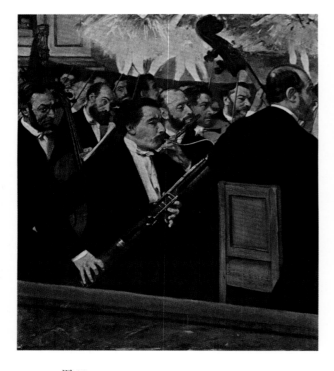

图 19
歌剧管弦乐队

1868—1869年；
布面油画；
53cm×45cm；
卢浮宫，巴黎

 1868年至1876年间，德加画了一系列群体肖像画，其背景都是灯光辉煌的舞台。其中的第一幅是《歌剧管弦乐队》（Orchestra of the Opéra，图19），画中画了德加的朋友——大管演奏家迪斯希·迪欧（Désiré Dilhau），在这个由长方形和斜线组成的生动、精致的安排中，迪欧位于焦点位置。画作将重点放在了音乐家身上，每张脸都高度个人化，他们的专业技巧被观察得细致入微。而法兰克福收藏的这幅则有着更大胆的结构，竖向的画布被清晰地分割为两个长方形，以突出不同的平面。这样的构图突出了深色前景中穿着正式的音乐家与舞台上明亮辉煌的人工灯光之间的对比。和之前的作品不一样，舞者不再被突兀地裁掉了，她们是完整的，与音乐家竞相吸引着人们的注意力。对芭蕾日益增长的兴趣使得德加醉心于盛大的芭蕾演出中的欢悦、灯光以及出人意料的并置。

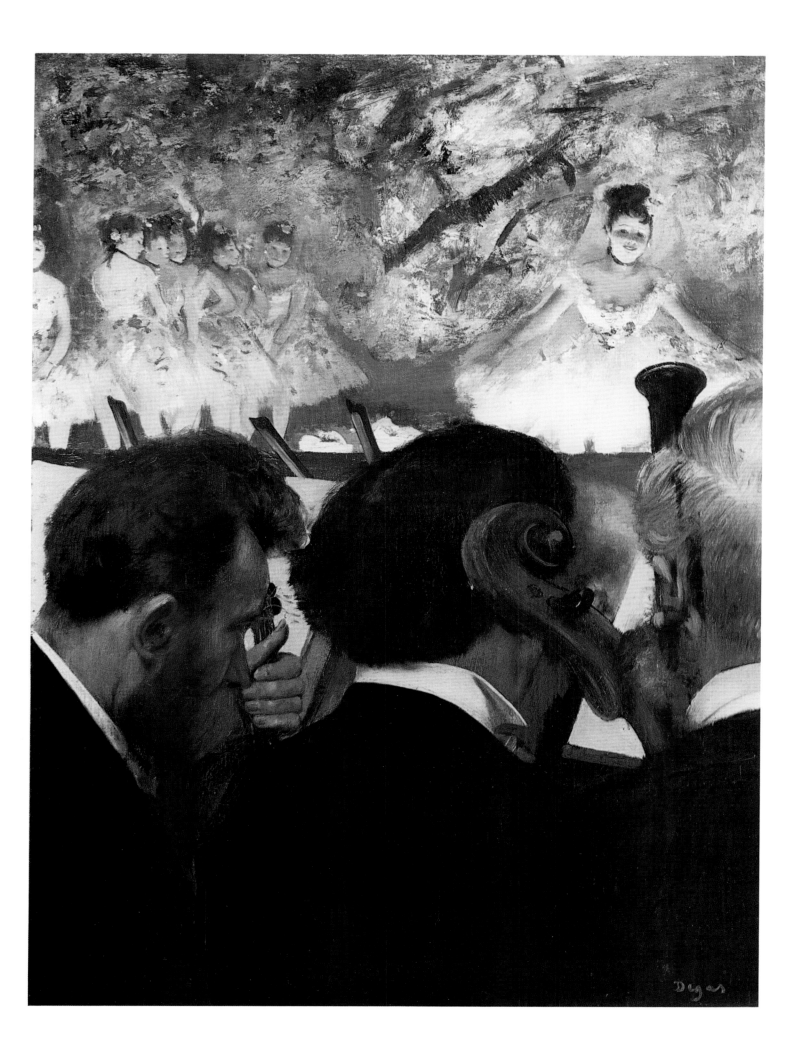

13

埃丝特勒·米松·德·加肖像
Portrait of Estelle Musson De Gas

1872年；布面油画；65cm×34cm；奥赛美术馆，巴黎

图20

**埃丝特勒·米松·
德·加肖像**

1872—1873年；
布面油画；
73cm×92cm；
国家美术馆，华盛顿特区

在1872年至1873年造访新奥尔良期间，德加画了三幅埃丝特勒·米松的肖像。埃丝特勒是德加弟弟雷内的妻子，是个盲人。德加对这一境遇感到十分恐惧，充满同情地写给他的一个朋友："我可怜的埃丝特勒，雷内的妻子，是看不见的你知道吗？她以一种无人可比的姿态在承受着这一切……"在这幅画里，埃丝特勒出现在她自己的画室的一角，但作品缺少莫尔比利肖像中的那种放松的随意性。消瘦、苍白的人物挤在椅子和墙壁之间，看起来几乎被张扬的色彩和张牙舞爪的植物叶子吓到了。与藏于华盛顿的那幅更温柔的画作（图20）相比，她的孤独更加令人感伤。柔软的平纹细布与柔和的浅粉红和灰色似乎包裹着埃丝特勒的软弱。它明显是一幅更富有魅力的作品，博格斯博士指出，为了与马奈一争高下，德加有意地表现出油彩的流畅与美丽。

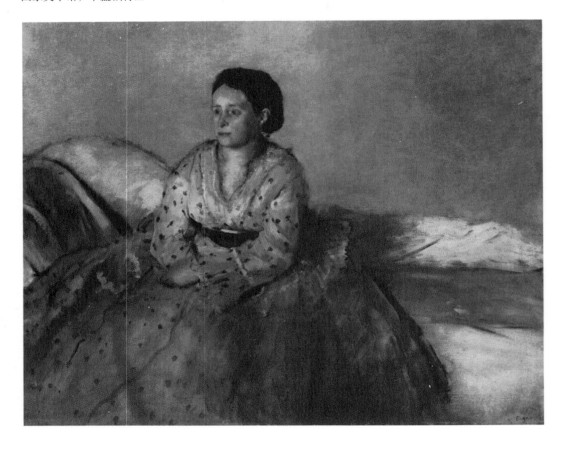

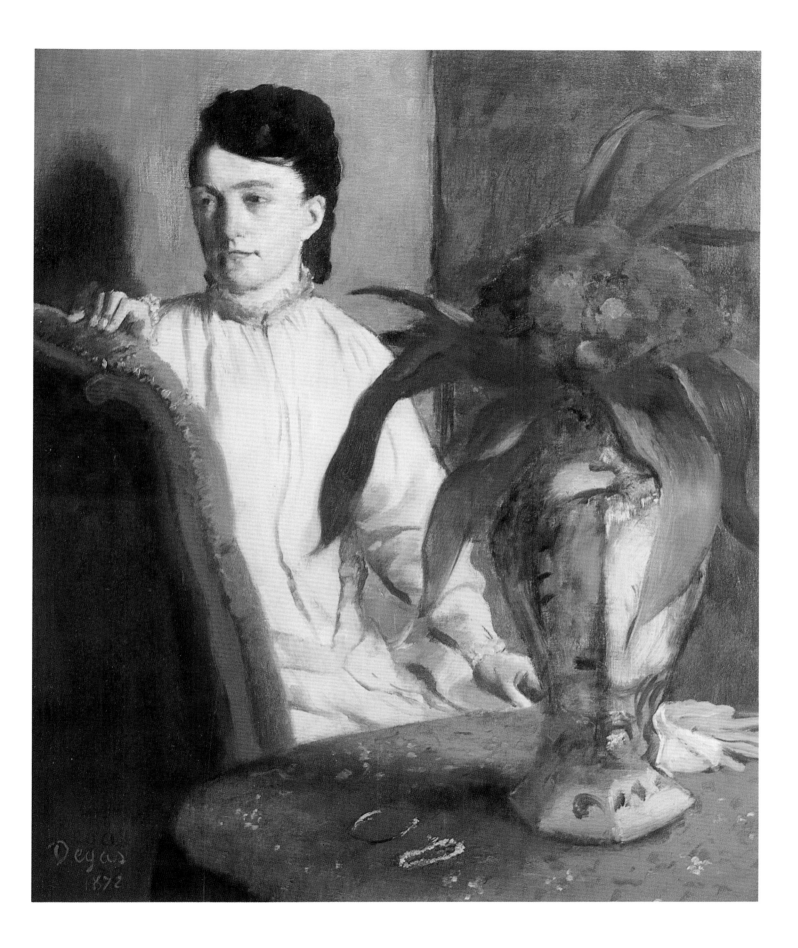

14 棉花市场
The Cotton Market

1873年；布面油画；74.5cm×91.25cm；市立博物馆，波城

　　这幅作品绘于 1872 年至 1873 年德加前往新奥尔良造访他的兄弟们期间。它既是一个日常场景，展示了棉花的买卖，也是一幅群体肖像，画了数个正在进行棉花交易的亲戚。这是一幅精致的作品，在几乎照片般的现实氛围中，作品全然令人信服，它标志着德加发展中的某一阶段的顶点。画家在这里是一个超然的偷窥者，从打开的窗子望去的视角使得观者与事务所中繁忙的事务拉开了距离。和稍晚的《证券交易所》（*A La Bourse*，图 6）一样，德加在这里展示了全神贯注地投入到专业活动中的人们，这些人对观者毫无知觉。每个人物都经过了精准的观察：前景中正在检查棉花样本的米歇尔·米松（Michel Musson，德加的舅舅）与德加的兄弟们——事务所的临时访客——漠不关心的姿势形成了鲜明的对比。雷内正在读报，背景中的阿奇尔（Achille）则靠在窗台板上，这种看似随意的人物安排是依靠瞬间的视角，以及窗户、架子和书籍挺括的长方形联结在一起的。洒下来的光线出人意料地凸显了白色棉花、衬衫袖口与黑色西服之间的对比形成的美感，使人回想起了精致的荷兰风格。德加是为了英国市场而创作的这幅画，在 1873 年，他写信给蒂索："我正致力于创作一幅颇为生机勃勃的画作，它是要卖给阿格纽（Agnew）[①] 的，阿格纽应该把它放在曼彻斯特：如果一个想要生财的人要找到他的画家，他理应猛然想到我……如果有一幅未完成的画作，我比许多其他人的构思要更好……我正在准备另一幅没这么复杂但更自发的作品，一件更好的艺术品，画中的人们都穿着夏日的裙装，有白墙，还有一桌子的棉花。"

[①] 阿格纽为伦敦艺术商人。——译者注

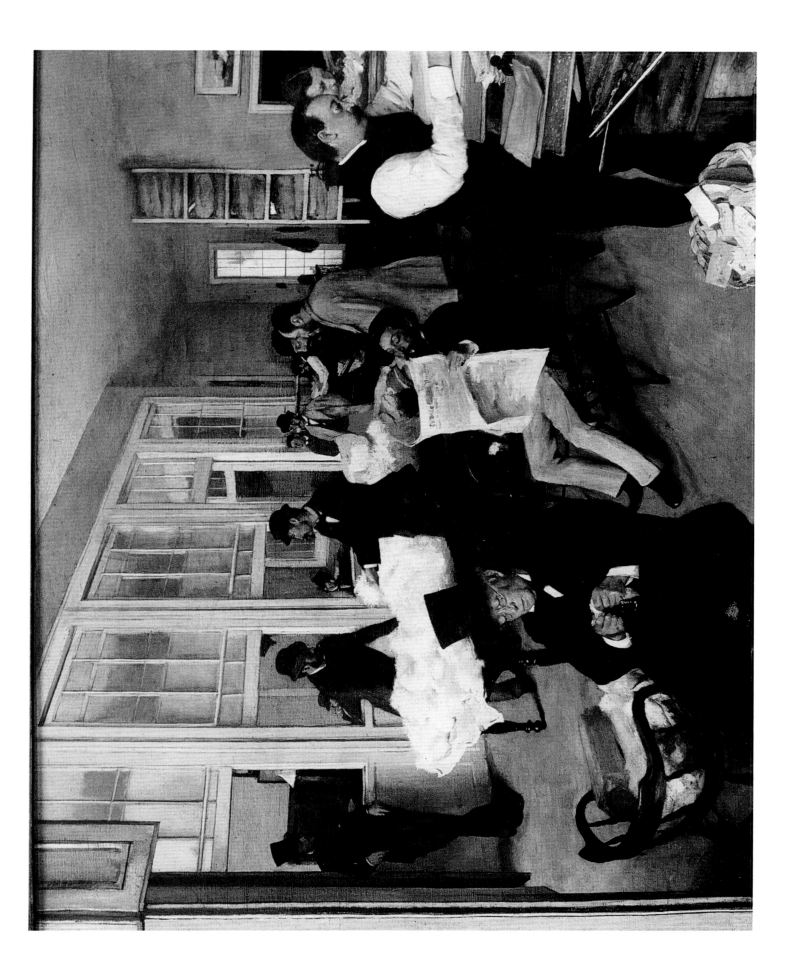

15

隆尚赛道上的马
Horses on the Course at Longchamp

约1873—1875年；布面油画；30cm×40cm；艺术博物馆，波士顿

与德加多数描绘赛道场景的作品一样，这幅迷人的小画并没有画比赛本身，而是画了比赛开始之前的时刻，也就是马匹正在热身的时候。这种自发的随意性实际上和往常一样，是德加设计出来的。模糊不清的背景——青青欲雨的天空下的布伦的山峦——进而突出了前景的焦点的锐度。草地的绿色如德加的色粉画一样浅淡，在它的映衬下，那一排马匹的分明的边缘更加清晰了。马匹本身大多是从背后描绘的，第一眼看去，就像一张随意的快照一样。但它们紧张的剪影是用最细致的笔触描画出来的，它们深色的形状与骑手彩衣的艳丽色彩形成了对比。19世纪60年代晚期，德加画了许多马背上的骑手的素描。德加在1868年至1872年间画的赛马场景多取材于这些素描中的姿势，它们都是在画室中精心设计出来的。

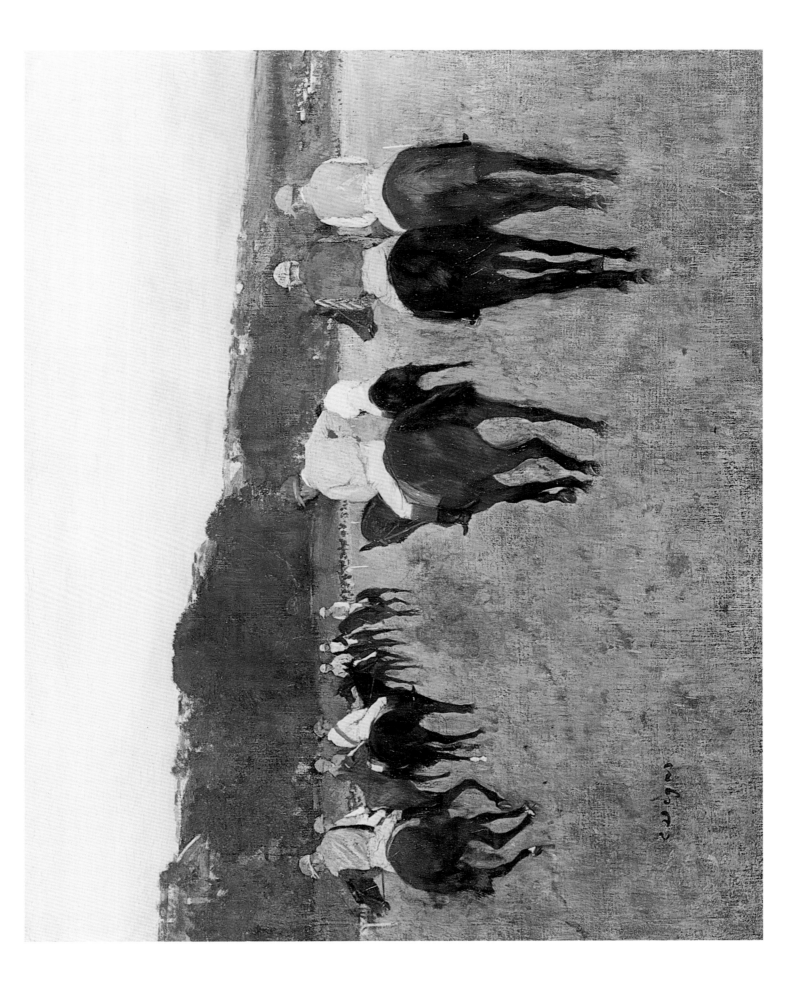

16 排练
The Rehearsal

1873—1874年；布面油画；59cm×83.75cm；伯勒尔收藏，格拉斯哥博物馆和美术馆

　　这幅迷人的画作是德加众多描绘排练室的油画之一。预先的草稿表明，德加认真地研究了每一个人物的角色。但很显然，人物分为了互不干扰的几组，似乎精彩地捕捉了一个微不足道的瞬间。这幅油画没有特别强调芭蕾大师与舞者之间的关系，缺少了在《伯勒蒂耶街剧院中的舞蹈排练室》（彩色图版11）和《舞蹈课》（彩色图版19）中制造出的那种焦点。这幅画中，构图两边都被画框截断，我们只能有趣地瞥到正在下楼梯的芭蕾舞者的腿。前景中的那组人物背对着正在练习的舞者，被挤到了画作的一侧。几组人物都微妙地与中间的空地发生着关联。正是这种鲜明的差异，以及深深的木地板的斜线与垂直的窗户之间的对比，使得整个构图带有了一种紧绷的精度。画作保留了一些《伯勒蒂耶街剧院中的舞蹈排练室》（彩色图版11）中的柔和感觉，但德加对光和色彩，以及物质质地的处理变得更加柔和、鲜亮、如诗如画；女孩们的腰带也更宽大，色彩更加生动。排练室是从逆光的角度看去的，光照亮了前景中人物的肩膀和手臂，轻柔地点亮了她们的脸庞，在整个地板上投下了阴影的纹路。基思·罗伯茨（Keith Roberts）首先指出，1874年造访过德加画室的埃德蒙·德·龚古尔（Edmond de Goncourt）曾这样描述过这幅作品："这是舞蹈学校的排练室，逆着自窗户射入的光线，舞者双腿的轮廓神奇般地正在从一架小小的楼梯上走下，一块红色的苏格兰格纹呢位于所有白色的、膨胀的云朵中间……在我们面前，占据了最佳位置的，则是这些小猴子一样的姑娘们优雅的、旋转的动作和姿势。"

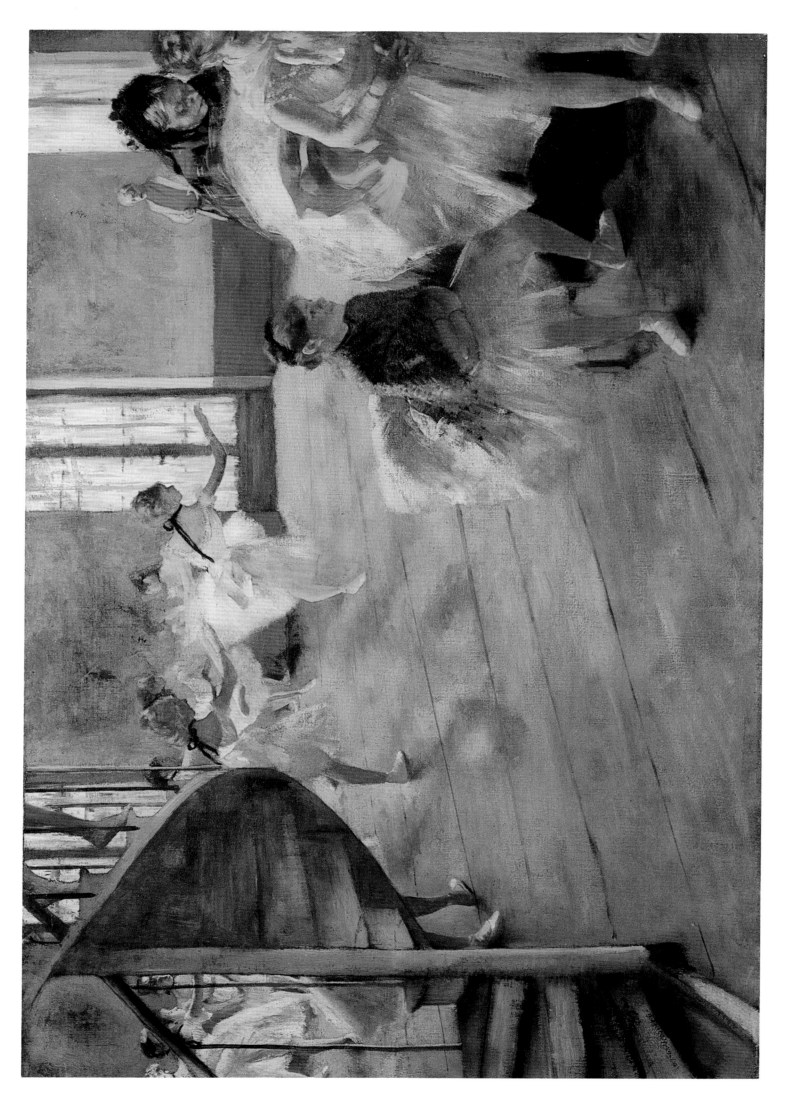

17　芭蕾舞排练
The Ballet Rehearsal

1873—1874 年；布面油画；65cm × 81cm；奥赛美术馆，巴黎

　　这幅画是德加在 1873 年至 1874 年间完成的三幅油画之一，展现了一场在舞台上的彩排。它几乎没有 1872 年的那幅的安静的魅力，动作更加生动，人物群聚在一起，舞者的姿势是从上方俯瞰的，被舞台布景的装饰性形状阻断，这些出人意表的姿势吸引着德加。舞台左侧的人物有着不雅的、笨拙的姿势——打哈欠、伸懒腰、系鞋带；舞台右侧则是努力表现出专业的优雅人物，德加在二者之间建立了鲜明的对比。这幅画机智地突出了芭蕾舞光鲜亮丽背后的日常现实。它是藏于大都会艺术博物馆的那幅画（图 21）的另外一个版本，德加在其中重复画了一些人物。但这幅画要简单一些，它没有身着黑西装的舞蹈老师的激昂的动作与无聊的导演和身着轻薄裙子的女孩之间那种鲜明有趣的对比，令人惊奇的低音提琴的琴额也消失了。

图 21
台上的芭蕾舞排练

1873—1874 年；
裱于画布的纸上钢笔墨水素描，再在其上施油彩与松脂、水彩以及色粉；
大都会艺术博物馆，纽约

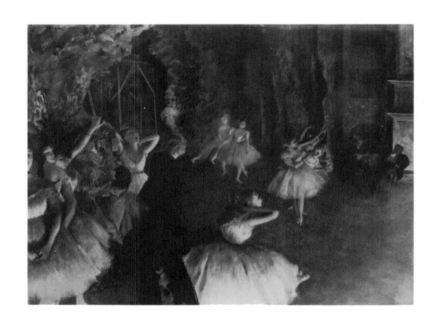

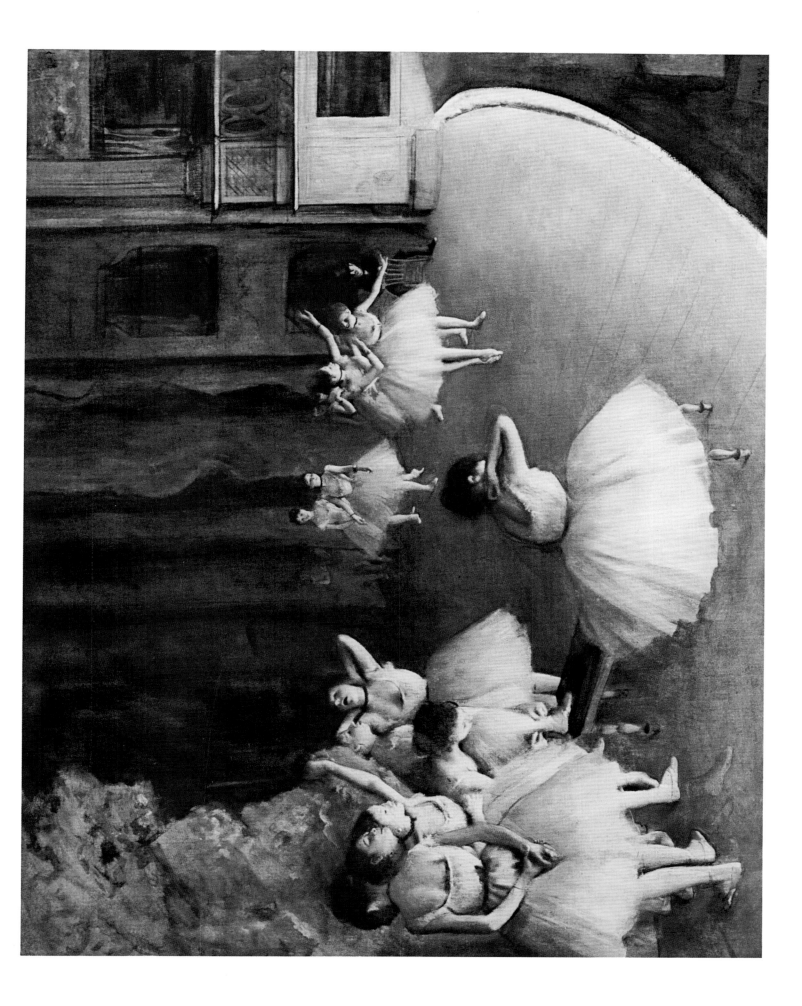

台上的两名舞者
Two Dancers on the Stage

1874年；布面油画；62cm×46cm；考陶尔德艺术学院，伦敦

　　这两名人物是由卢浮宫^①收藏的那幅《芭蕾舞排练》（彩色图版17）中右侧的一组人物加工而来的。在这个版本中，人物的间距被拉宽，视角也低了一些，这些变化都使得舞者看起来更加轻盈和迷人。沿着斜线安排的人物和布景、占据了一半空间的空旷的地板、被画作边缘随意切断的人物以及布景背后可以瞥到的舞台翼部，都是德加在芭蕾舞画作中常用的手法。在这幅小小的油画中，舞台上惊人的大片空地——为舞者接下来的移动提供了空间，加上特写的效果，是给人们印象最深的两处。

① 应为奥赛博物馆。——译者注

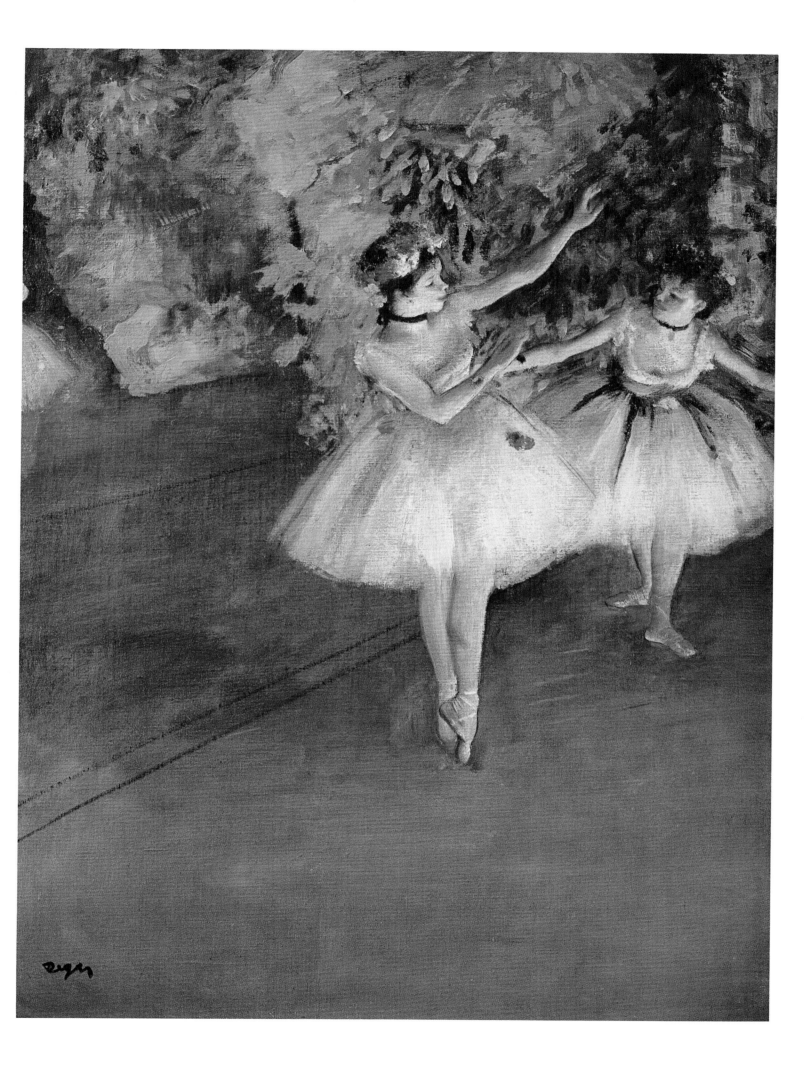

舞蹈课

The Dancing Class

1874年；布面油画；85cm×75cm；奥赛美术馆，巴黎

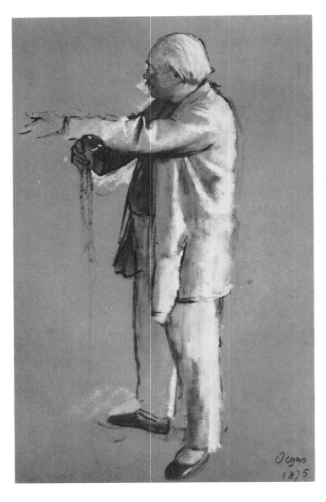

图 22

舞者朱尔·佩罗

1875 年；纸上油彩与松脂；
亨利·P.麦克艾亨利，费城

这幅作品绘于德加的第一幅舞蹈课画作——《伯勒蒂耶街剧院中的舞蹈排练室》（彩色图版 11）——之后的两年，它是一幅迥然不同的画作。相同的是它们都有着紧凑的构图：视角是高的，由于陡峭的视角以及迅速缩小的舞者，视线很快就被吸引到房间的角落中；壁柱和舞蹈大师的拐杖的垂线十分引人注目。然而，在这个稳固的框架下，这是一个洋溢着欢乐，有着各式各样的活动、色彩以及动态的场景。在早前的画作中，在魅力之外，还有一丝庄严。而在这幅作品中，德加捕捉了出人意料的、时常很丑的姿势和表情。女孩们要么打哈欠，要么抓痒，要么是在调整裙子；一只小狗静静地等着；背景中有一些母亲正在照料她们的女儿（德加在晚期作品中发展出来的一个主题，他特别喜欢这种服装与态度上的对比）。总之，这幅作品更像一幅对后台生活的观察，其中满是敏锐捕捉到的妙趣横生的细节。角落里的喷壶是用来除尘的，德加在其他的画作中也画过它，在这里，它模仿了前景中站立的舞者的姿势。芭蕾大师是一度赫赫有名的朱尔·佩罗（Jules Perrot），他姿势中的分量与成熟和年轻舞者不成熟的优雅构成了对比。德加对芭蕾大师的姿势十分满意，于是在其他的作品中也用了同样的人物（图 22）。

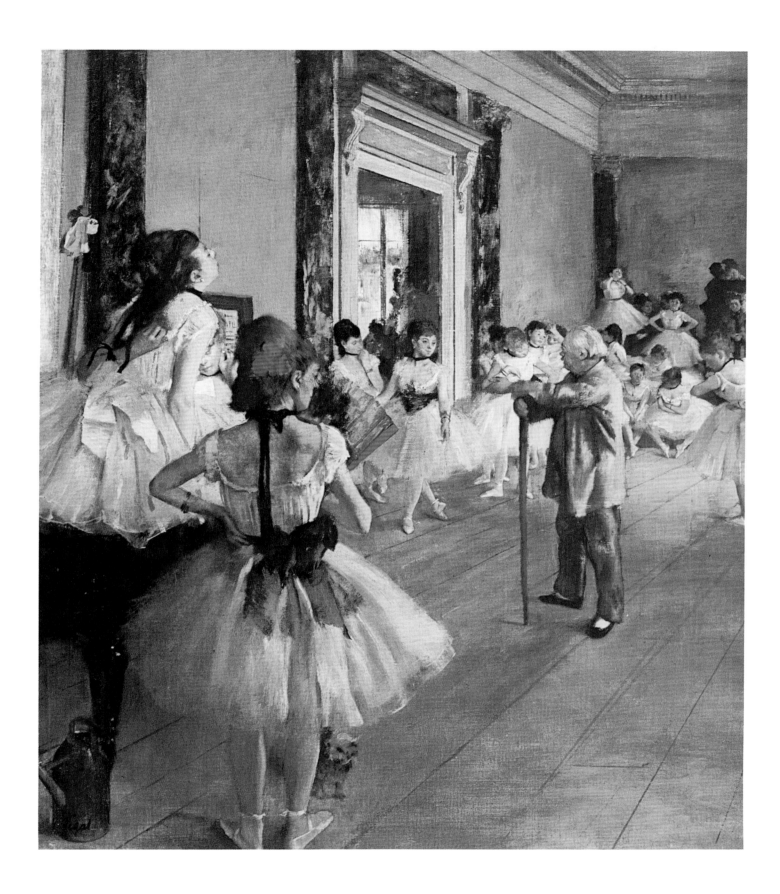

为摄影师摆拍的舞者
Dancer Posing for a Photographer

1874年；布面油画；65cm × 50cm；普希金博物馆，莫斯科

　　19世纪70年代早期，德加被人物在窗前逆光的效果所吸引，创作了一组作品，这幅画就是其中之一。这是一个大胆的构图，前景中未加修饰的水平线，以及画面上半部的垂线使得空间压缩为平行于水平面的扁平条带。鲜明的水平隔断可以与《管弦乐团的乐手》（彩色图版12）中的隔断相提并论，它将画面分割为几何形状，就像惠斯勒的一些小型油画一样。同样非凡的还有对人物变形的描画，初看之下，像是预见了马蒂斯（Henri Matisse）的出现。实际上，在该视角下，舞者的双腿被描绘得很精准——精确但不自然，用相机拍摄时，对象离得太近也会出现这种情况。对双腿的描绘显得人物有些尴尬，在这个有趣的女孩的身上，既有动人之处，也有滑稽的地方。她的脸上写满了个性，发型一丝不苟，竭力地为摄影师保持一个姿势不动。德加始终对年轻舞者身上的魅力和脆弱了如指掌，在一首诗中，他写道："小提琴吱吱咿咿，希尔瓦娜从蓝色的水中升起，好奇又雀跃，她的眼中、胸中和整个身体都绽放出重生的喜悦和纯洁的爱。跳跃，她的双腿弯曲得太大，就像塞希拉岛池塘里的青蛙。"（引自菲比·普尔的《德加》）

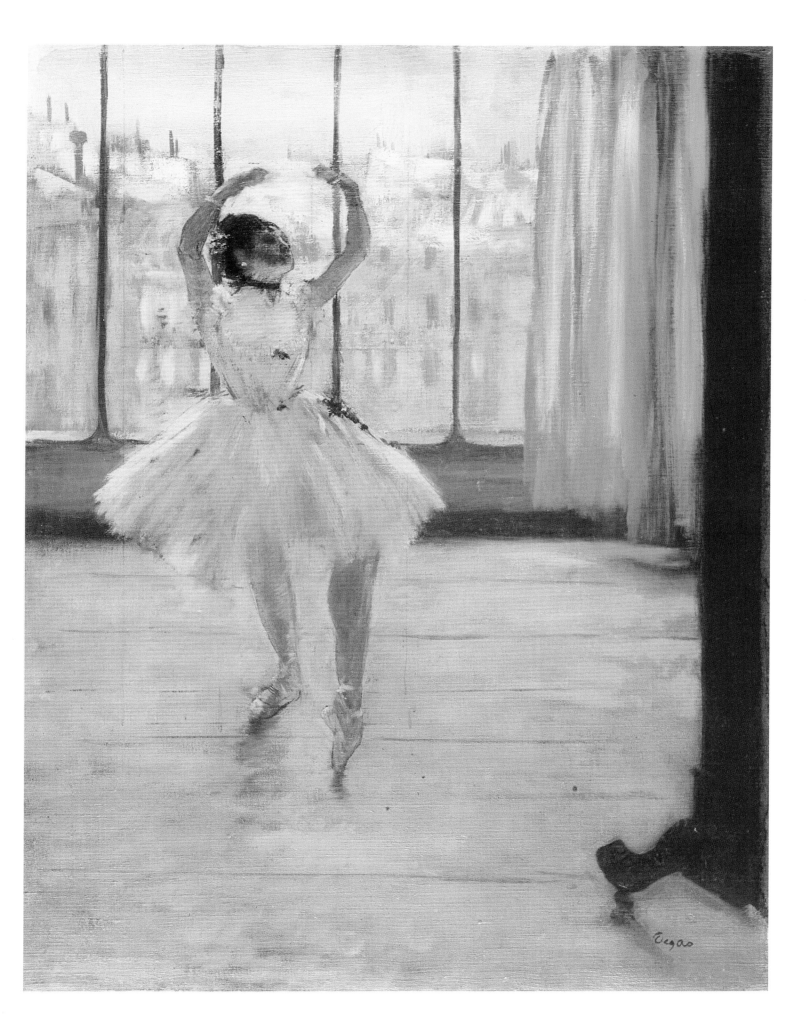

21 梳头的女孩们

Girls Combing their Hair

1875—1876年；纸面；34.5cm × 47cm；菲利普斯收藏，华盛顿特区

比起在户外，梳头这个主题更常见于室内的场景。若只考虑题材的话，显然，藏于国家美术馆（伦敦）的德加一年多后创作的《海滩景象》（*Beach Scene*，彩色图版23）是这幅小油画的比照对象。但任何的相似之处都只是表面的。在国家美术馆的那幅中，位于中央的人物相互联系着，讽刺地展现了在时髦度假中心的生活小片段。它的确营造了一个在海滨室外写生的真实印象，聚焦于一个特别的社会环境。除了背景中逸笔草草的树和河，这幅画显然是一幅更加学院化的创作。同一个模特以不同的姿势出现了三次，人物分布在一个平坦的横向条带上。这幅作品完成不到一半，但比起19世纪70年代德加的其他作品，想要实现的效果更接近克利夫兰收藏的那幅约绘于1893年的《一排舞者》（*Frieze of Dances*，图37）。模特在这里只是作为设计的对象而存在，这是毋庸置疑的。画中这样的人物安排是为了在彼此之间进行对比，就像赛马场景中的马匹们一样。

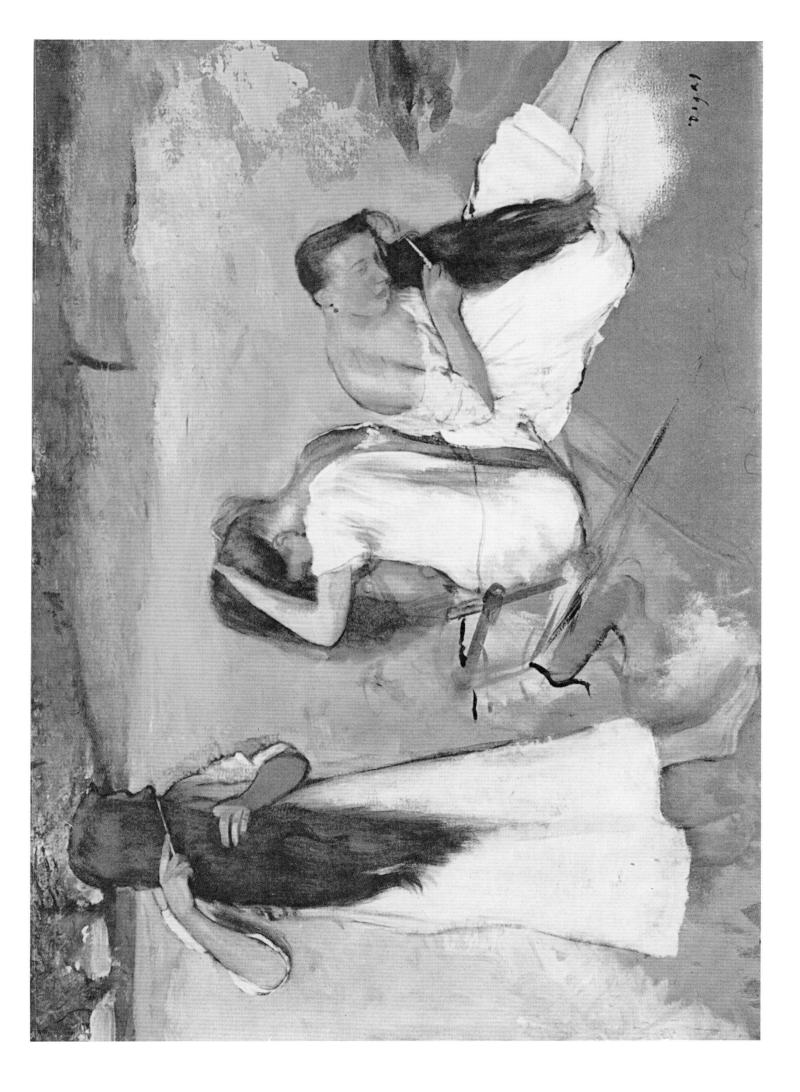

苦艾酒
L'Absinthe

1876年；布面油画；92cm×68cm；奥赛美术馆，巴黎

　　这幅油画画了德加的两位朋友——艺术家马塞兰·德斯布托（Marcellin Desboutin）和女演员爱伦·安德烈（Ellen Andrée），他们坐在雅典新咖啡馆的桌前。19世纪70年代中期，这个咖啡馆在自然主义运动艺术家和作家中十分受欢迎。比起肖像画而言，这幅画更像一张风俗画。它是德加表现巴黎生活的最杰出的作品之一，同时还完美捕捉了咖啡馆的慢节奏与有些百无聊赖的气息。两名人物都陷在各自的沉思之中，女人则显得有些孤独和不开心，她慢慢地啜着她的饮品，看着世事流淌。构图经过了精心的组织，营造出一瞥之下的一隅天地的感觉。人物被推向一侧，夹在陡峭又生动的桌面斜线与人物映在身后玻璃上的影子之间。德加在笔记本上画了一幅这个咖啡馆的铅笔草图，他用彩笔草草地画下了他精准的观察。正如西奥多·里夫所强调的，德加和自然主义作家都对某一特定环境的真实描述感兴趣，人们总是指出这幅画作的气息使人联想到左拉的《小酒店》（L'Assommoir）。冷色与超然的气氛，与雷诺阿和马奈画中的咖啡馆生活的欢乐形成了鲜明对比。

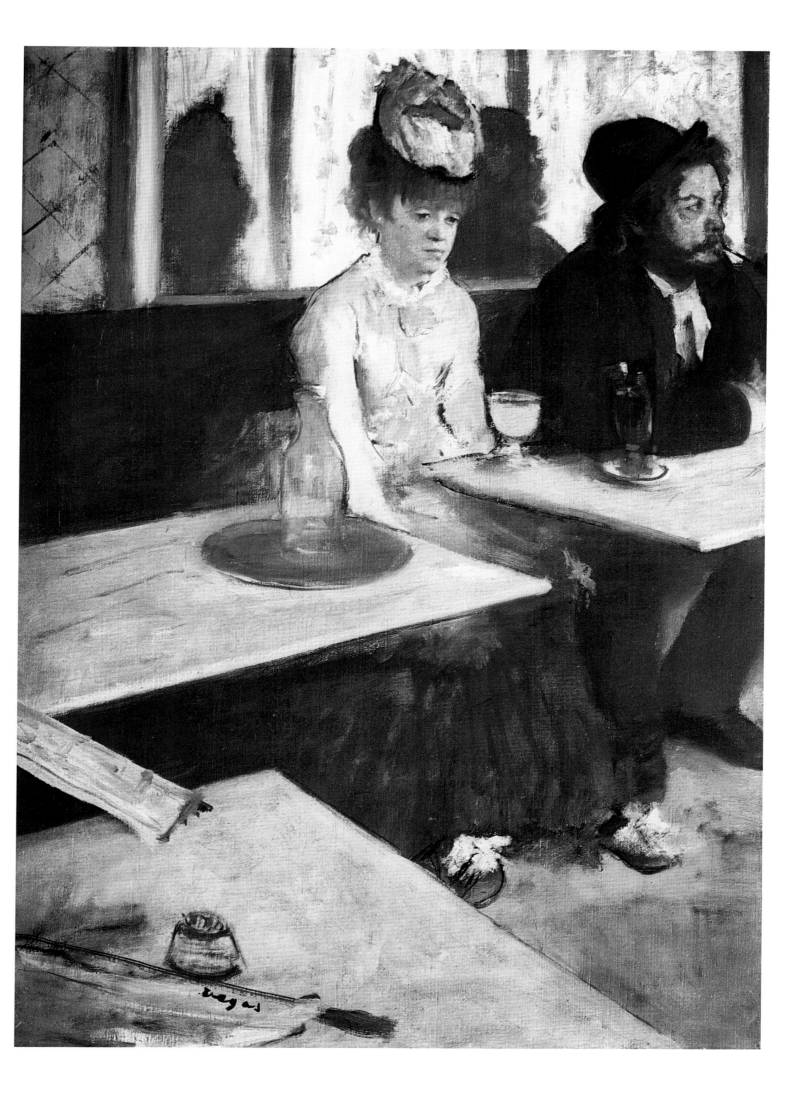

23 海滩景象
Beach Scene

1876—1877 年；纸面转布面油画；47cm × 82.5cm；国家美术馆，伦敦

　　海滨是印象派最喜欢的主题之一。这幅画展现了一个无忧无虑、阳光明媚的日子，它或许是德加对这个题材最自然的一次呈现了。画的构图有着一种刻意而为的随意的氛围：物体有趣地四散着，生动的人群之间并无关联，规模之间的对比十分显著。然而，德加强调这幅画是在画室中完成的，画面中央的两个人物占据着构图的主要位置。女孩漫不经心地玩着阳伞的边缘，她的姿势既笨拙又放松，与保姆结实的身体和缓慢、精准的动作形成了对比，德加对这种对比很感兴趣（19 世纪 80 年代，德加又一次回归到女佣为女人梳头这一主题）。1869 年，德加和马奈一起造访了布伦，这幅作品有着马奈的一些海滩景象中的清新。在布伦期间，德加画了许多海岸的素描（图 23），其中的诗情画意令人联想到了惠斯勒在 1865 年的习作。1873 年，德加在伦敦看到了这些习作，充满崇敬地写道，它们将"水与大地神秘结合"。

图 23
海景中远航的帆船

约 1869 年；纸面色粉；
30cm × 46cm；
卢浮宫，巴黎

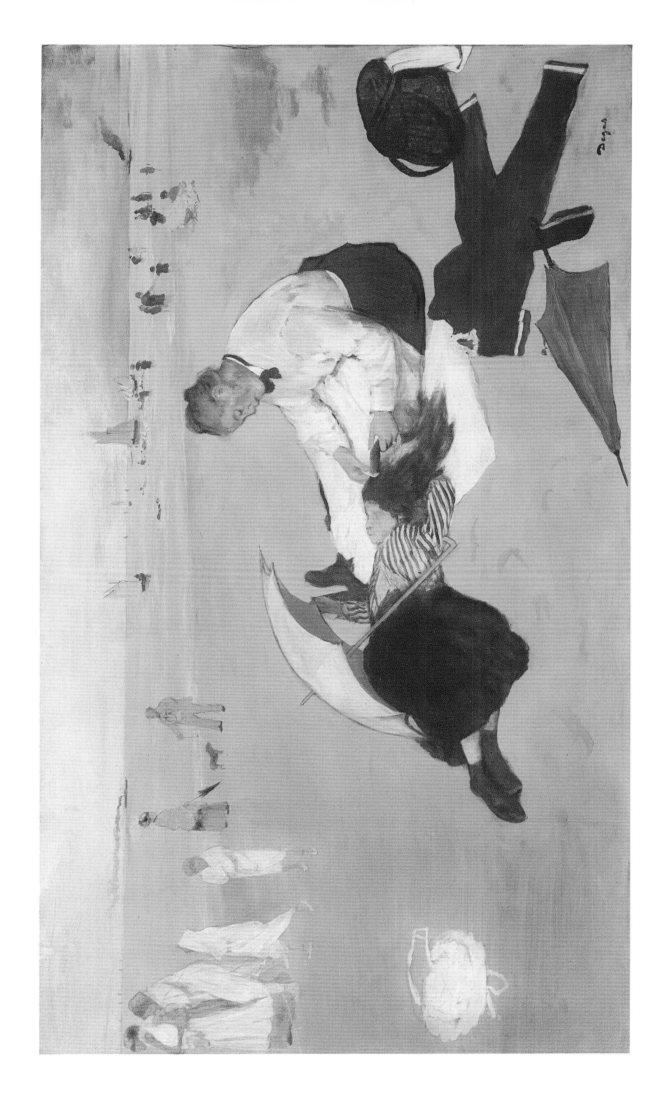

卡洛·佩莱格里尼

Carlo Pellegrini

约1876—1877年；纸面色粉、油画；63cm×34cm；泰特美术馆，伦敦

卡洛·佩莱格里尼是一名意大利漫画家，1864年移居英国。19世纪70年代和80年代，他用笔名"猿"（Ape）在《名利场》（*Vanity Fair*）上发表内容，从而被世人所知。德加的肖像画机智地捕捉了一个典型的姿势，大胆的高视角突出了人物洋洋自得的轮廓。在一封没有日期的信件中，德加充满崇敬地对一名讽刺漫画家说，是佩莱格里尼造就了他。这幅肖像的签名"献给他，德加"（à lui Degas）显然是德加的回答。有人提出，画中人物生动的站姿是基于佩莱格里尼自己的一幅草稿而绘就的，漫画中富有生机的形状和有力的元素似乎启发了图卢兹－罗特列克（Toulouse-Lautrec）。在面对这些显然微不足道但又是习惯性的动作时，德加是一名聪明敏锐的观察者。这幅作品的招摇与《戴手套的女人》（*Woman Putting on her Gloves*，图24）中安静的气息截然不同，但和面部一样，两幅作品中身体的姿势以及显然无关紧要的细节——短而胖的手拿着烟，女人小心翼翼地戴着手套——都是用来表现性格的。

图 24

戴手套的女人

约1877年；布面油画；
60.9cm×46.9cm；
私人收藏

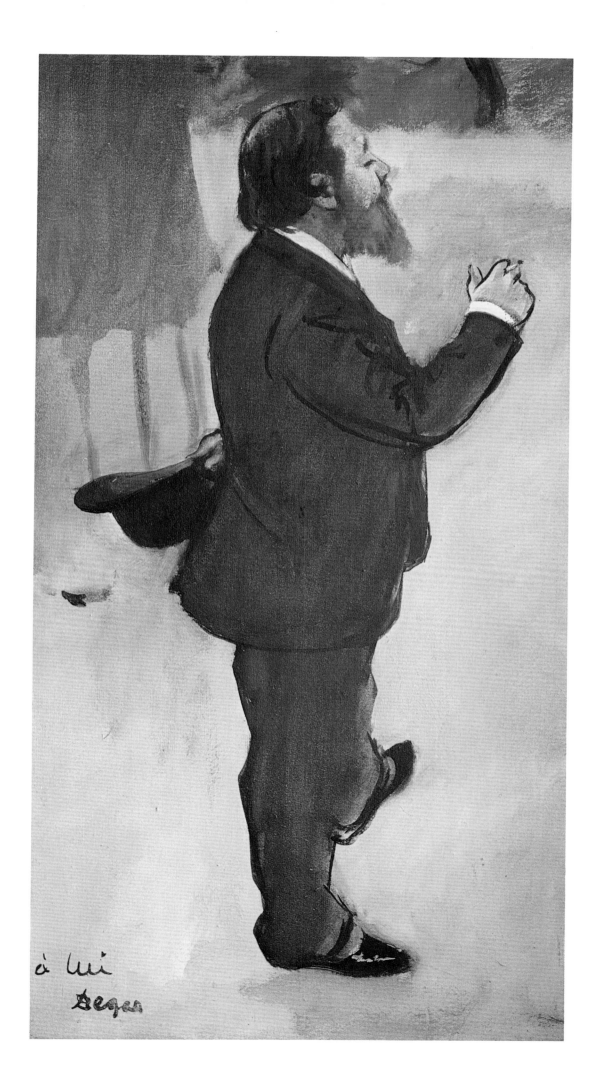

大使咖啡馆中的音乐会
Café-Concert at the 'Ambassadeurs'

约1876—1877年；纸面单版画上色粉；37cm×27cm；艺术博物馆，里昂

德加很享受位于香榭丽舍大道的大使剧院（Théâtre des Ambassadeurs）的露天咖啡馆音乐会，这幅小画绝佳地捕捉了音乐会热闹喧器的氛围。图像的即时性是巧妙地设计出来的：人们的视线好像越过人群的头顶瞥到了歌手——歌手火红的裙子吸引了人们的目光。裙子的线条与低音提琴琴额弯曲的线条形成奇异的并置，也将目光吸引到了歌手身上。人工光线的明艳效果——脚灯刺眼的光芒与燃气球状灯交相呼应——为画面增添了一丝生动。那一排灯微妙地通过歌手的手臂得以延伸，女人们斑斓的帽子映着舞台色彩。画面中不同的方向——乐器的线条、面朝左侧等待上台的歌手、比肩接踵的人群的动作——都表现了随机的一瞬，但这些动作却被框在有力的斜线和长方形内。1876年至1878年间，德加对咖啡馆音乐会这一特定的主题乐此不疲。1878年，他在笔记本中草草记下："咖啡馆中有着无限变化的题材，球形灯的灯光映射在镜子上，闪耀出不同的色调。"德加在这个题材上的创作多使用单版画，在1878年至1879年描绘小酒馆场景的单版画中，也可见相似的妙趣横生的观察以及对人工灯光的关注。这幅色粉画（图25）曾在1877年的第三届印象派群展上展出。

图25
会客室中的三名女孩

1877—1879年；单版画；
11.8cm×16cm

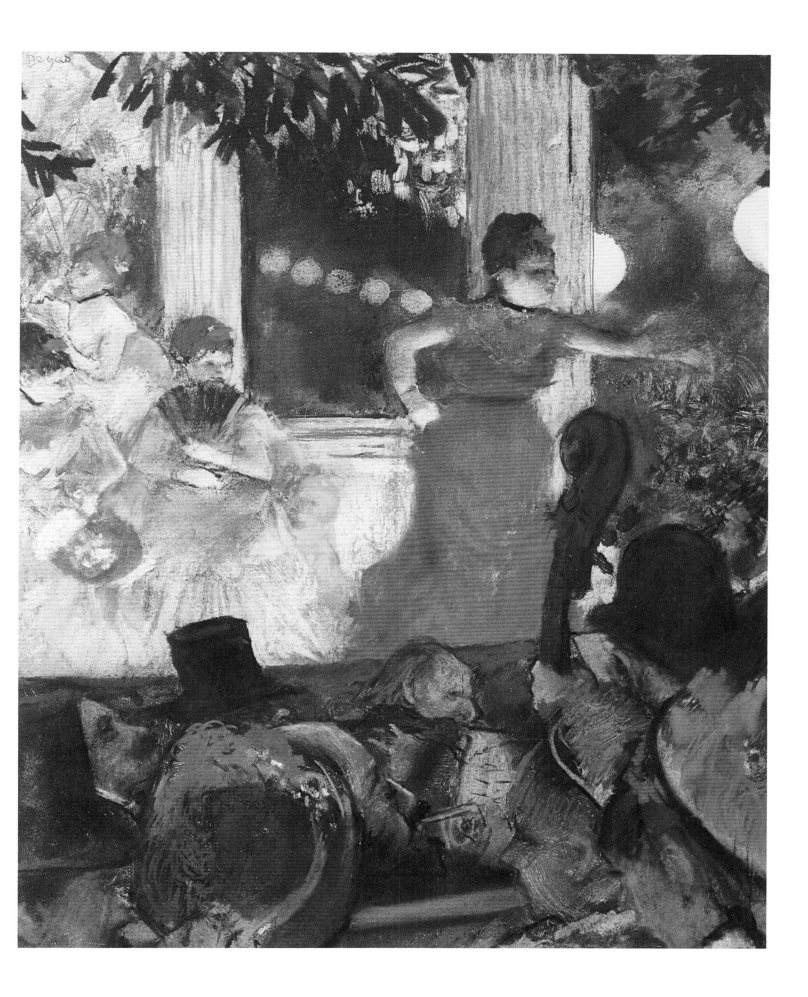

手拿花束鞠躬的舞者

Dancer with a Bouquet Bowing

约 1877 年；纸面色粉；75cm × 78cm；奥赛美术馆，巴黎

德加早期的芭蕾舞油画表现了拥挤的排练室，画作色彩细腻，光线清冷。这之后他又画了一些色粉画，表现舞台上的舞者。这幅画中，舞者的表演结束了，她手里拿着一大捧花束，向画面之外的观众们行着屈膝礼。在早期的《管弦乐团的乐手》（彩色图版 12）中，舞者背后的人群被描绘得十分具体，舞台上耀眼的光线与前景中的昏暗形成了对比。这幅画中，人工光线的神奇效果从下方勾勒出了人物，这一点成为画家主要的兴趣所在。然而，除了异域风情的布景和浓艳的色彩，画中呈现了戏剧光鲜背后的现实，因而有一丝感人。芭蕾舞者的屈膝礼和她阴影交织的面部说明了她的努力和筋疲力尽。舞台一侧的舞者依旧摆着姿势，但芭蕾舞者背后的一名舞者正在揉背；另一名舞者——被画框截断的那一名姿势尴尬地伸展着她的脚。同样的构图，德加画过许多的版本，这一版或许在 1877 年的第三届印象派群展上展出过。

敞篷马车旁的赛道上的业余骑手

Amateur Jockeys on the Course, beside an Open Carriage

约 1877—1880 年；布面油画；66cm × 81cm；奥赛美术馆，巴黎

图 26
四个马夫的草稿
1875—1877 年；
纸面油彩；
37cm × 24cm；
玛丽安·菲尔申菲特夫人，
苏黎世

德加的第一组画骑手的作品约创作于 1868 年至 1873 年间。在 19 世纪 80 年代，随着德加对动作的分析更加透彻，他再度回归到了这一主题上。整体而言，这一系列都有着大面积的平涂的色彩，衬托着赛马上紧张不安的人物。这一幅画与 19 世纪 70 年代中期的作品有些不同，它有着丰富的色彩和纹理，还有一种活泼的、推推挤挤的动感。骑手和观众都被精心描绘，他们个性鲜明，其中一人很显然正在勒住一头疾驰的马匹（对比这些业余骑手与彩色图版 40 中面容模糊的专业选手）。在这里，德加并不是全然被赛马场景中马匹的动态所吸引，而是被当代生活中的精彩现象所吸引。德加在整个 19 世纪 70 年代都对这种当代生活兴趣盎然，如山坡上的小镇，又如现代环境下冒着蒸汽的火车。德加对赛马场景方方面面的兴致延伸到了照看马匹的马夫的身上（图 26）。画面中生动的即时性基于同时发生的一系列不同的动作。人物被刻意相互分隔开，他们看向不同的方向；马车和右侧的观众被画框截断。画面与德加在 1876 年至 1878 年间画的巴黎夜生活的场景颇有些相似，因为在整个 19 世纪 70 年代，德加都在寻找一个新的图式结构，一个能够捕捉现代生活的快速节奏的图式结构。

排练的舞者
Dancers Rehearsing

约 1878 年；纸面色粉和炭笔；49.5cm × 32.25cm；私人收藏

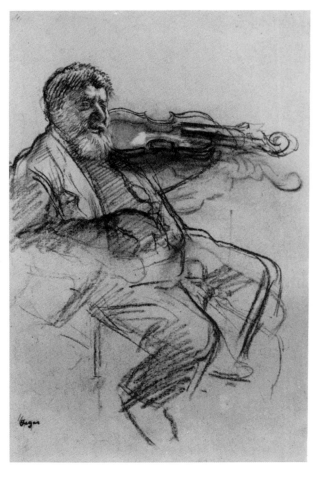

图 27
小提琴家

1879 年；炭笔；
41.9cm × 29.8cm；
艺术博物馆，波士顿

　　德加为了他的芭蕾舞作品画了许多准备性的素描。《小提琴家》（*The Violinist*，图 27）是一幅笔触粗疏又富于细节的炭笔素描，画了一位常出现在芭蕾舞者排练或芭蕾课中的音乐家。它或许与《迭戈·马特利肖像》（*Portrait of Diego Martelli*，彩色图版 34）创作于同一阶段，透着同样的力量。小提琴周围混乱的线条表明，德加很努力地想要描绘出确切的位置。《排练的舞者》（彩色图版 28）中的女孩们在为一场排练做准备，或是在排练期间休息，这幅作品是表现了该主题的数幅色粉草稿之一。这幅草稿用在了《舞蹈课》里，后者在 1880 年的第五届印象派群展中展出。这幅草稿是一组同样形式和尺寸的作品中的一幅。西奥多·里夫指出，在德加 1879 年的笔记中，一幅同样构图的另一版本的草图中夸张地画了一把大低音提琴，德加可能就是在那一年开始创作这一系列（图 8）的。比起早期的排练场景，这些作品更少地突出舞者个体。构图横向延展，一直延展到人物迥异的姿势构成了一种装饰美为止。

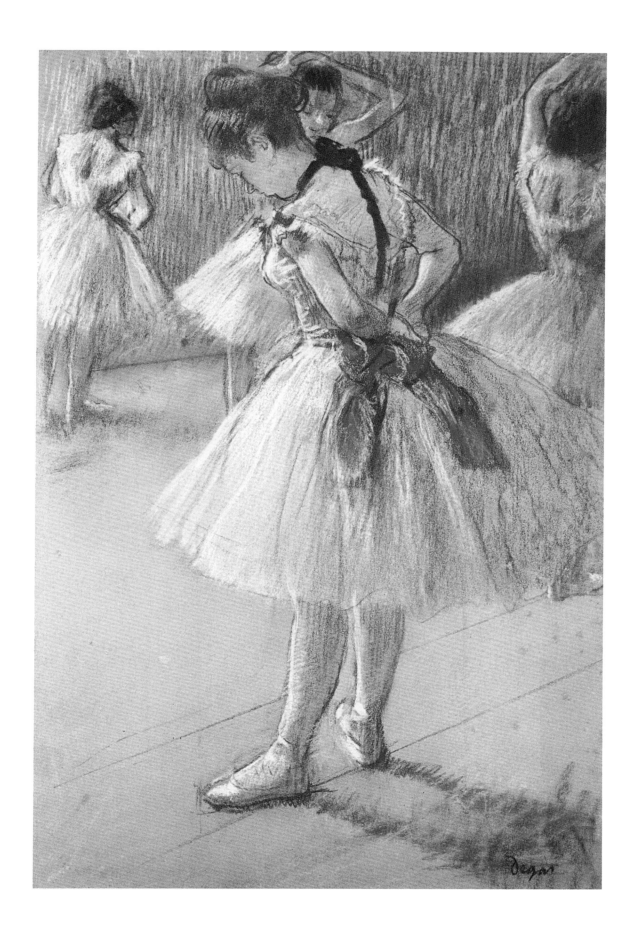

咖啡馆歌手
Café Singer

约1878年；布面色粉；53cm × 41cm；福格艺术博物馆，剑桥，马萨诸塞州

图 28
亨利·德·图卢兹-罗特列克
伊薇特·吉尔贝（为一张海报而作的草稿）

1894 年；铅笔和油彩；
186.1cm × 93cm；
图卢兹-罗特列克博物馆，
阿尔比

德加对咖啡馆音乐会上歌手特有的手势很感兴趣，他喜欢人工灯光不可思议地改变了脸上俗气的特征的效果。在这幅戏剧化的特写中，德加巧妙地捕捉到了正在演出的歌手德格朗热小姐。准备草稿揭示了德加是如何突出图像的即时性的：将歌手的身体拉近画面，同时"砍掉"歌手的左臂。通过强调低视角，他大胆地拉长了富有表现力的黑色长筒手套的轮廓。苍白的面孔像是与身体分开的一样，在棕色和绿色的竖直条纹的映衬下脱颖而出。在 1883 年的一封信件里，德加写道："马上去听听阿尔卡莎歌厅的特蕾莎唱歌……她张开大嘴，发出你能想象到的最粗犷、最细腻、最柔软的声音。要说真挚的情感，以及好品位，还有更好的地方吗？"德加的画作也是同样的模棱两可，他描绘的大嘴和下巴流露出一丝讽刺，但人物又是强有力并戏剧化的。这幅画在 1879 年的印象派群展中展出，一同展出的还有《拉拉小姐》（彩色图版 31）。两幅画都表明德加已然不再钟情于 19 世纪 70 年代的那种妙趣横生的社会注释，而是转向了 19 世纪 80 年代的那种更加宏大、更加集中化的作品。

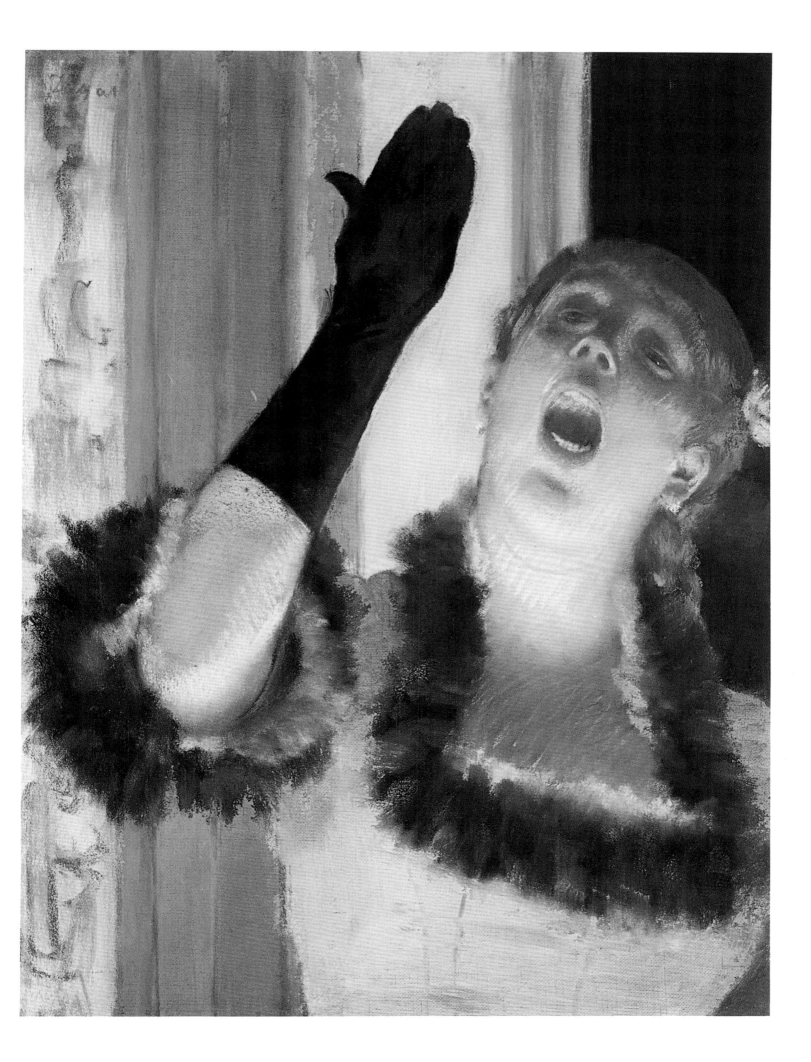

台上的舞者

Dancer on the Stage

1878年；纸面色粉；60cm × 43.5cm；奥赛美术馆，巴黎

　　和《台上的两名舞者》（彩色图版18）一样，这幅作品是一幅描绘芭蕾舞演出场景的竖版画，画面前景中留有大量空地。人物处于俯视角度，其姿势与舞台布景的斜线形成了对比。《台上的两名舞者》描绘了即将达到静止平衡的一个动作，而这幅画——通常称之为《星斗》（l'Etoile）——却捕捉了充分展开的动作。作为一个著名的人物，这个舞者正保持停在古典芭蕾舞中最优雅的姿势上，集所有的优雅、魅力以及由技巧带来的兴奋于一身，就像我们观看如《吉赛尔》（Giselle）这种芭蕾舞剧时的感受一样。舞台一翼的观众，特别是身着晚礼服的男人，他双手插兜，表明这是一个短暂的瞬间，说明这一切不过是一个珍贵的幻象。画作是用色粉完成的，德加发现色粉是一个能够描绘类似这种转瞬即逝的瞬间的理想介质。色粉被用来表现了大量的效果，特别体现在布景的斑斓色彩上，还有舞者透明服装的精致，尤其是裙上的小花。

台上的舞者

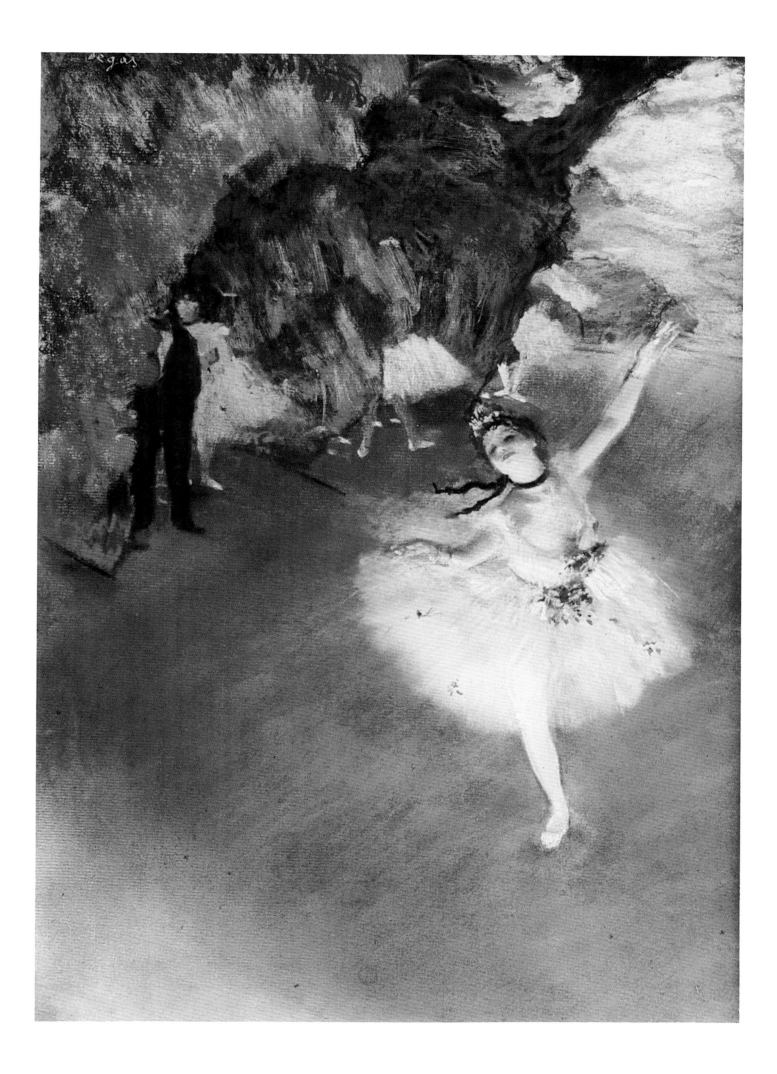

巴黎费尔南多马戏团的拉拉小姐
La La at the Cirque Fernando, Paris

1879 年；布面油画；117cm × 77.5cm；国家美术馆，伦敦

　　1879 年 1 月，混血杂技师拉拉小姐在罗什舒阿尔大街上的费尔南多马戏团表演期间，德加画了数幅她的写生草稿。画中，拉拉小姐用牙咬着绳索，悬在房顶的滑轮上。这幅作品捕捉了一瞬间的动作，是德加最惊人和惊险的图像之一。画面的生动性是通过不同寻常的视角来实现的，绳索两端都被画作边缘截断，从而使得我们与下方马戏团的观众一起向上凝望。然而，在画作快照一般的即时性的背后，有着精心的准备和对于细节准确性的考量。德加预先画了数幅人物的素描——他分析了悬在绳索上的身体的重量，还画了数幅精准的有关场地木质房顶结构以及人工灯光出人意料的光效的素描。这幅油画曾在 1879 年的第四届印象派群展上展出。

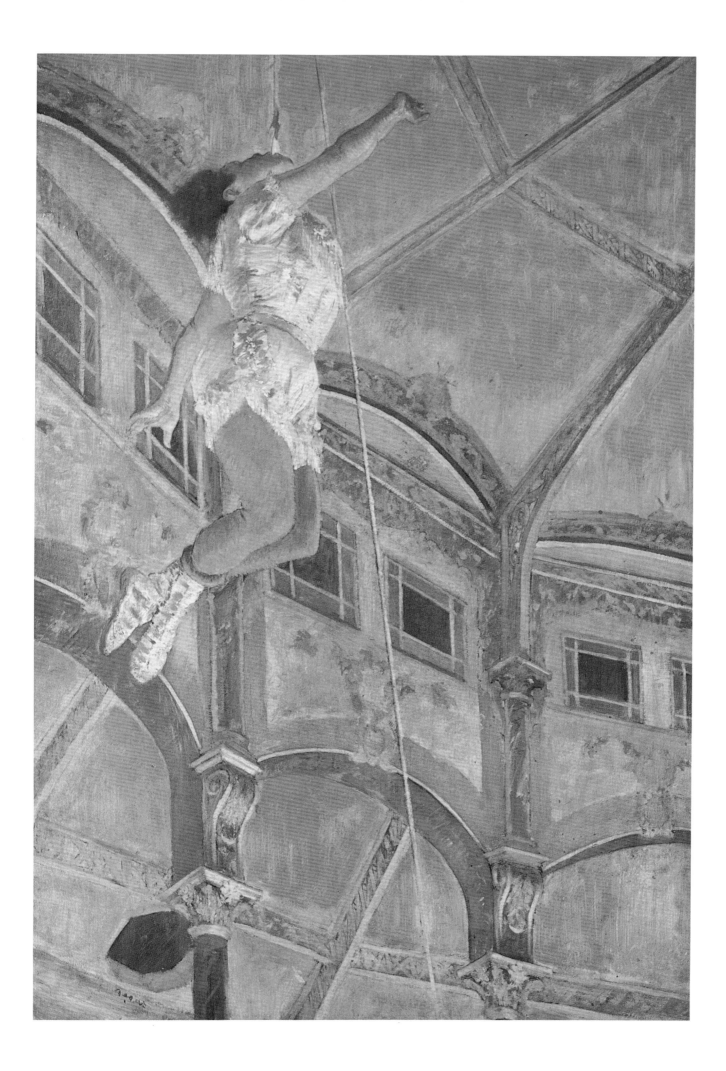

赛前的骑手

Jockeys before the Race

约1879年；硬纸板上油彩和松脂；107cm × 74.25cm；巴伯艺术学院，
伯明翰

在这个大胆的构图中，最惊人的便是大面积的空地（对比《台上的两名舞者》，彩色图版18）以及将马头一分为二的杆子所带来的神奇效果。这种不寻常的效果也曾应用在其他地方——被舞台布景截断的舞者、从咖啡馆柱子后瞥见的女人，但很少有如此戏剧化的。或许受到了日本版画的影响，德加用起跑栏杆将画面分为几何形状。草地和天空看起来像是与平面平行的彩色条带，表现太阳的扁平圆圈将距离拉近。与这种抽象的图案相反的是德加对马匹的处理，增添了一种纵深感。浅淡的颜色和奇怪的微弱光线营造了一种近乎怪异的氛围。罗纳德·皮科文斯（Ronald Pickvance）指出，这幅不同寻常的大幅画作源于1868年的一件小型版画，后者曾于1879年在第四届印象派群展上展出。这幅作品和《雨中的骑手》（*Jockeys in the Rain*）表明德加曾频繁地重新阐释他早期作品中的主题。

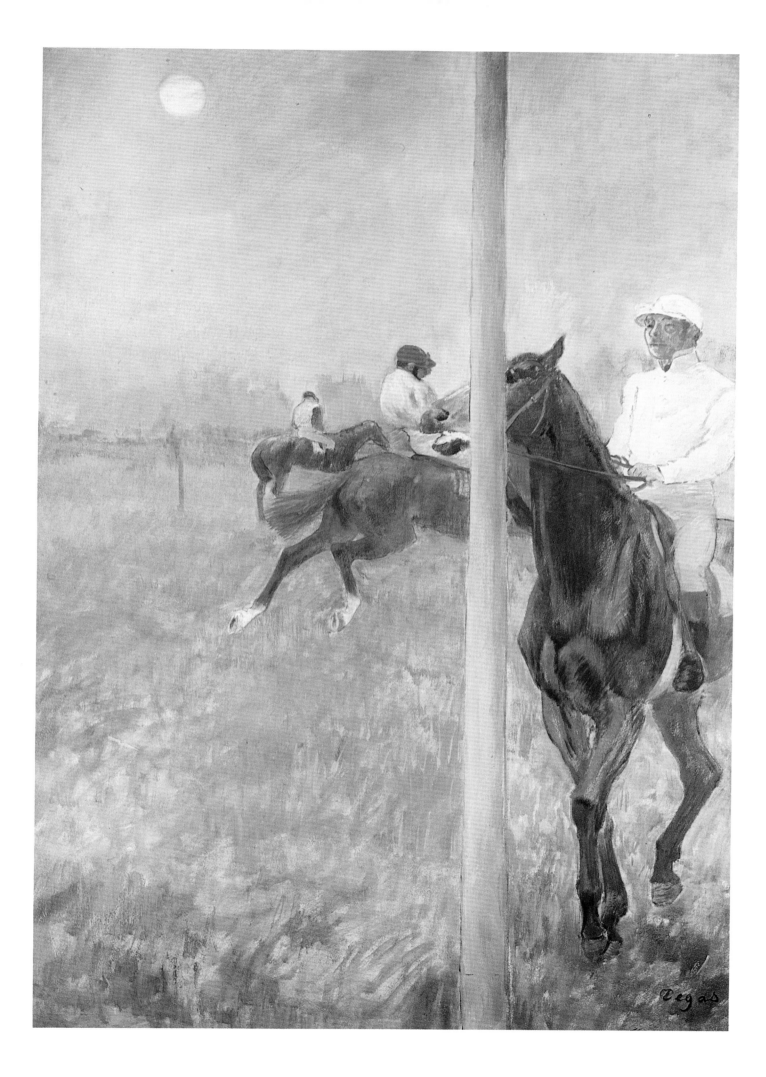

埃德蒙·杜兰蒂

Edmond Duranty

1879年；亚麻上水浆涂料、水彩和色粉；101cm×100cm；伯勒尔收藏，
格拉斯哥博物馆和美术馆

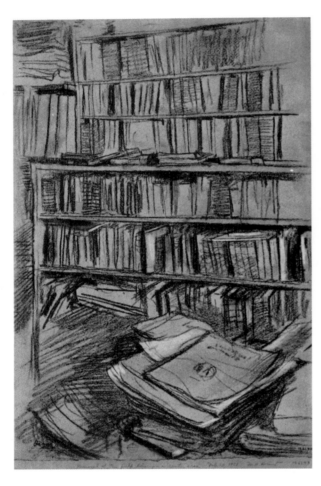

图 29
**杜兰蒂藏书室中的书
架**

约 1879 年；炭笔，白色色
粉作为高亮，绘于浅黄色
绘图纸上；
46.9cm×30.6cm；
大都会艺术博物馆，纽约

　　埃德蒙·杜兰蒂是一名小说家兼评论家，自 19 世纪 60 年代起一
直到他去世的 1880 年，他一直是德加的密友。杜兰蒂在现实主义和
自然主义的早期发展过程中扮演了重要的角色。他所著的小册子《新
绘画》（ *The New Painting* ）与德加在 19 世纪 70 年代以那个时代的城
市为主题的、画法精妙的油画息息相关。这幅肖像似乎反映了画家与
作家的共同兴趣——对日常景象细致入微的描绘（图 29）以及通过
姿势和表情表现人物的方式。画中的杜兰蒂坐在书房内，被书籍和印
刷品包围，他显然并未察觉到画家，而是陷入了深思，这样的一瞬间
被德加捕获。敏锐以及不安的思绪通过杜兰蒂紧绷的身体和双手表现
出来，最显著的是按压在太阳穴上的两根手指，这一定是一个习惯性
的手势。画作在 1880 年的第五届印象派群展上展出，作为向杜兰蒂
的致敬，后者逝世于开幕后的第十天。于斯曼曾评价过这幅作品，他
认为画中色彩之斑斓——胡子中一道道的绿色、手上的黄色与紫罗兰
色——是德加对于德拉克罗瓦的深切敬仰的证据。

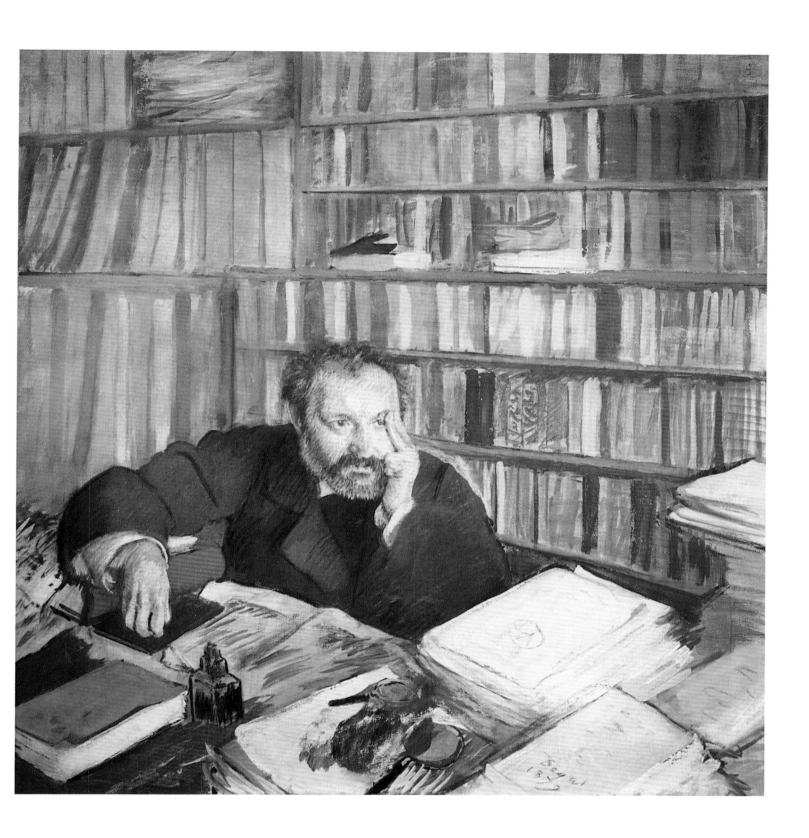

迭戈·马特利肖像

Portrait of Diego Martelli

1879年；布面油画；107.25cm×100cm；苏格兰国家美术馆，爱丁堡

 迭戈·马特利是一名意大利艺术评论家，或许在 1858 年至 1859 年期间在佛罗伦萨结识了德加。在那里，他是一名知名的评论家，也是"斑痕画派"的拥护者，"斑痕画派"是一个受库尔贝现实主义影响的画家群体。1878 年，二人的友谊在巴黎开花结果。马特利作为德加作品的仰慕者，在看过展出了这幅肖像的第四届印象派群展之后，深为所动。同年稍后，他在里窝那举办了关于印象派的讲座，是将印象主义带到意大利的第一批人。德加为他朋友所作的这幅肖像画是一次最冒险的尝试，它通过个性十足的态度和惊人的、颠覆传统的构图，使人物的个性跃然纸上；视角高得夸张，人物也被推向一侧。肖像巧妙地捕捉了作家自由、随意的工作氛围。作家露着衬衫袖，身处一片杂乱无章的日常生活环境中。他像是刻意背对着桌子上的纸堆，从而能够集中思绪。拖鞋被邋遢地扔在地板上，不失为一个非常个人化的处理。人物粗大的轮廓线在沙发的蓝色的衬托下更加明显：人物的曲线与沙发和画作的曲线遥相呼应。这或许是德加的肖像画中最饱含深情的一幅，作家圆圆的身体表现出了良好的幽默感，与杜兰蒂的紧张焦灼（彩色图版 33）截然不同。

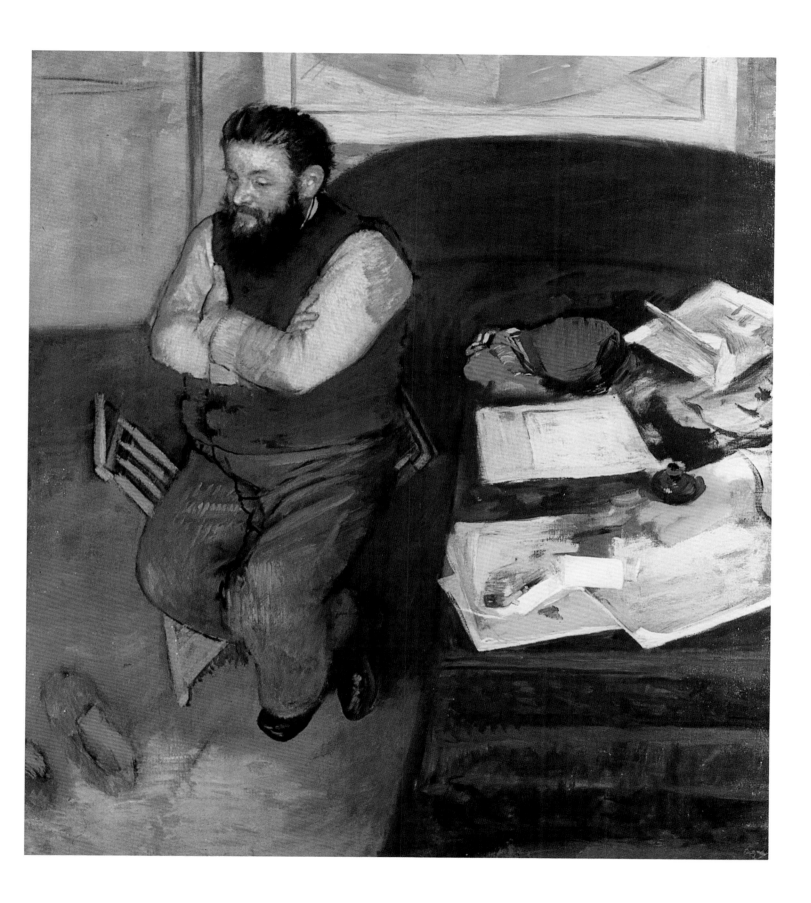

35

熨烫的女人
Woman Ironing

约1880年；布面油画；81cm × 66cm；沃克美术馆，利物浦

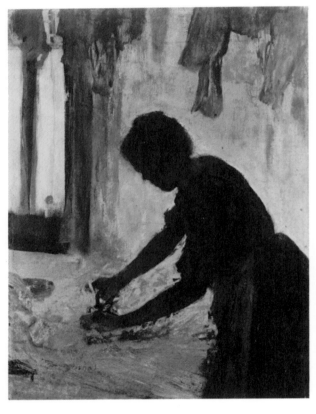

图 30
熨烫的女人

1874 年；布面油画；
54cm × 39cm；
大都会艺术博物馆，纽约

德加自 1869 年开始创作他的洗衣女工系列。他被洗衣女工富有节奏感的工作动作所吸引，也对酷热、充满蒸汽的洗衣房中出人意料的明亮的阳光效果着迷。在 1872 年，德加在新奥尔良时写道："在这个由人类组成的世界里，一切都是美丽的，但有一位巴黎洗衣女孩，她赤裸着双臂，值得我这样一个典型的巴黎人去倾注所有。"德加先对这个姿势和这个巧妙的逆光效果做了一个实验：他画了一幅小型的油画，现藏于纽约的大都会艺术博物馆（1874 年，图 30）；在利物浦藏的这幅画作中，女人身体的紧绷使得她手上施加的压力更加显著。罗纳德·皮科文斯指出，这幅作品构思于 19 世纪 70 年代早期，在 1880 年前后重新润饰。无论日期为何，这幅作品都表明，德加的许多志向都剥去了外衣，露出了它们的本来面目。巨大的人物仅仅由三种主要颜色的色块组成，被熨衣板强有力的斜线阻隔在一角；背景简化为垂直的条带；在模特面无表情的脸上甚至眼睛都未被画出。质朴的图案因细微的色调而软化，安静地专注于家务这一主题，使人们联想到 17 世纪荷兰的风俗画。后者对 19 世纪 50 年代和 60 年代的法国现实主义画派产生了深远影响，邦文（Bonvin）的《熨烫的女人》（*Woman Ironing*，1858 年，费城）预见了德加对女性活动的重视。

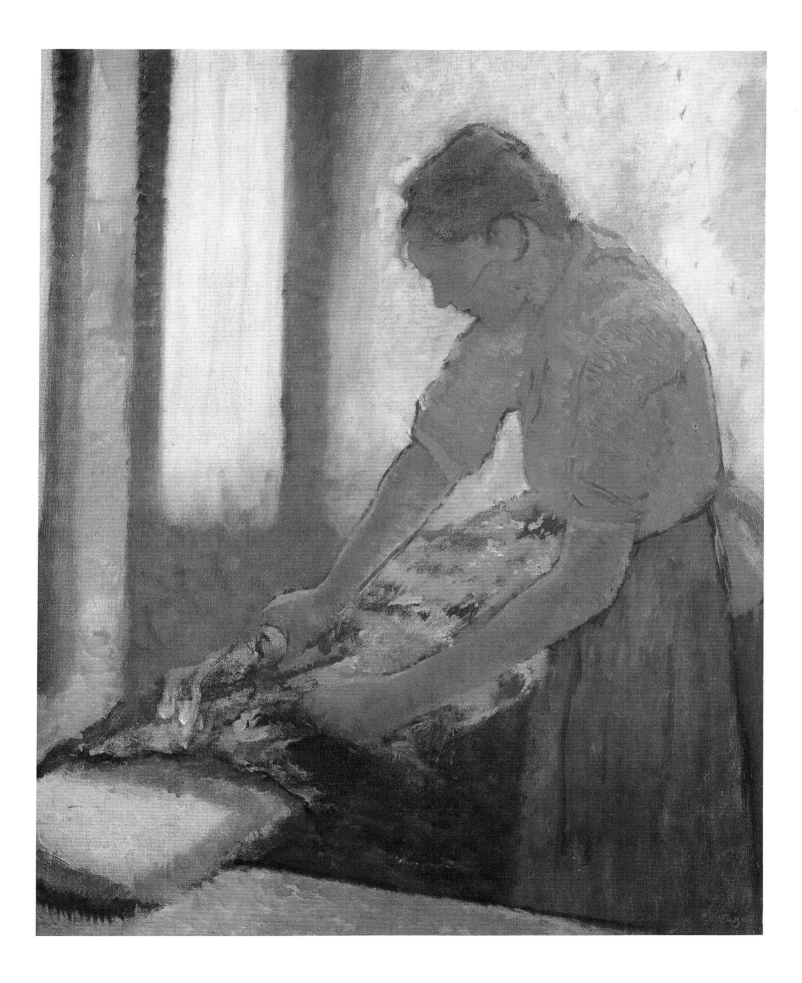

出浴
After the Bath

约1883年；纸面色粉；53cm×33cm；私人收藏

　　1846年，波德莱尔曾哀叹画家没能画出当代日常环境下的"裸女的现代之美"，比如在床上、在浴室里，或在解剖室里，他形容"伦勃朗笔下的正在用黄杨木梳子梳头的维纳斯们，就像普通的凡人一样"。德加晚期的系列，用色粉画出的日常环境下的裸女，完美实现了波德莱尔的要求。德加的这一系列始于1880年前后，从一开始，它们的特征就十分鲜明：人物正在专心致志地盥洗，对观者的存在浑然不知——观者通常是从背后看去的；人物的姿势并不稳定，因为画面常定格在一串动作的中间。随着这一系列不断发展，作品变得更加松散，颜色更加丰富。这幅1883年的画作是这一系列主题中的典型，但它的内容比德加晚期的裸女更贴近早期的画家。画中人物的姿势特征鲜明，但臀部、胸部和背部紧绷的画法以及优雅的低头全都是早期法国画派关于一名漂亮的年轻女孩应该画成什么样子的概念的产物。这幅魅力十足的画作中清新、明亮的用色也有些布歇的影子。

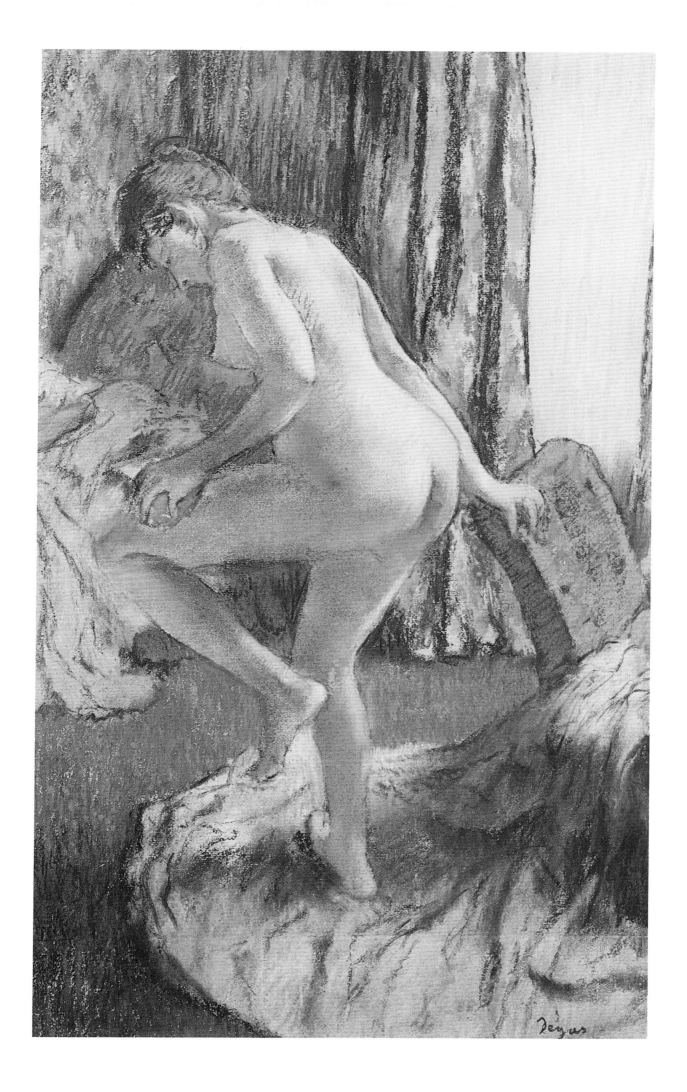

洗衣房中的一幕
Scene in a Laundry

约1884年；纸面色粉；63cm×45cm；伯勒尔收藏，格拉斯哥博物馆和
美术馆

图 31
**奥诺雷·杜米埃：
负担**

约1860年；布面油画；
147cm×95cm；
私人收藏

德加最早的洗衣房场景描绘了包括熨衣在内的一系列动作，而且
通常只画单个人物。19世纪80年代的画面开始表现两个有着截然不
同的态度的女人，就像这幅色粉画一样。这是一幅形式上和心理上都
十分复杂的作品，画中的方方面面都在争抢着吸引我们的注意力。就
形式而言，画中有我们熟悉的垂线，两名人物沿着强有力的斜线排列
着。就心理而言，画中有着戏剧化和故事性的元素，两名女人从工作
中停下来，正在舒缓她们酸痛的后背。关于身着黄色的女人究竟在做
什么，有多种解释，这也是德加画中谜一样的特征的代表。和杜米埃
不一样，德加没有强调她们的艰难和贫困。在杜米埃的《负担》（*The
Burdon*，图31）中，女人的身体被沉重的衣服袋子压弯，女人成为
受苦受难的人类的代表。在德加的画作中，给人印象最深的是惊人的
甚至随意填涂的颜色。洗衣房中满是湿润的空气，就像一间全是异国
植物的温室。或许最终，这幅作品中的特殊力量流转在极端的社会现
实主义主题与像奥迪隆·雷东（Odilon Redon）一样狂乱的色彩主义
之间。

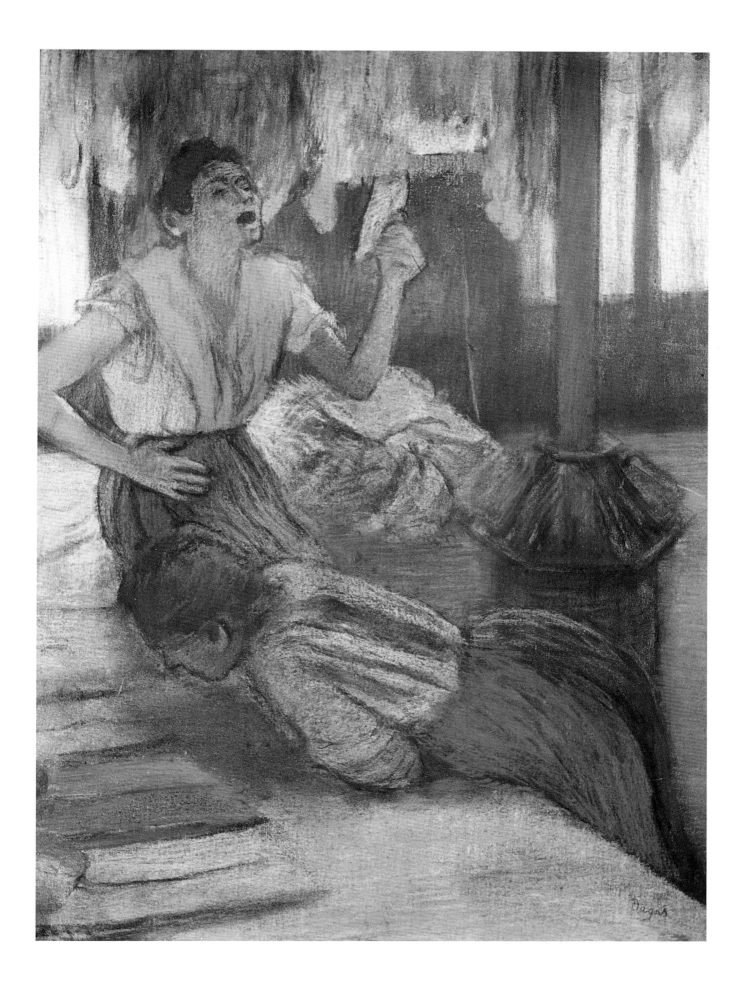

洗衣女工
Two Laundresses

约1884—1886年；布面油画；73cm×79cm；奥赛美术馆，巴黎

　　此画是同一主题下的三个版本中的最后一幅。比起之前的版本，这幅的油彩涂抹得更加狂野，用色更加奇怪，人物画得更加粗疏。德加聚焦于两名巨大人物的有力的姿势之间的构图式对比。其中一人停下来打哈欠，她手握着喷水水壶，生硬的动作与她正用尽全力按压熨斗的同伴的圆圆的后背形成了对比。早在1874年，埃德蒙·德·龚古尔曾记录德加"向我展示了非常多的洗衣女工以及她们各式各样的姿势和优雅的缩短透视……（洗衣女工）说着她们的语言，讲着按压、熨烫的不同动作的技巧"。在这里，德加更多地突出了人性化的一面。臃肿的，甚至是漫画般滑稽的人物使我们联想到了一部现实主义小说——左拉的《小酒店》。《小酒店》里也充斥了类似的关于洗衣的细节知识。妓女是另一个吸引德加和自然主义作家的题材。德加对在妓院工作的女性的观察和机智的处理（图32）与这幅画作中传递的气息相似。

图 32
躺在床上

1878—1879 年；单版画；
16cm × 12cm

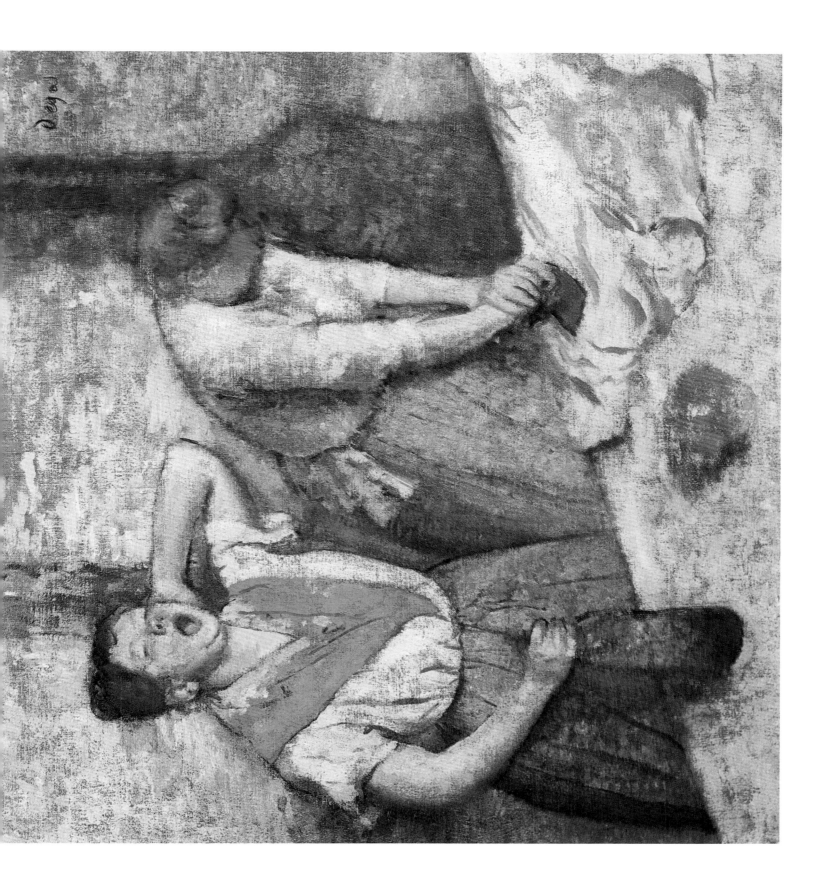

女帽店
The Millinery Shop

约1884年；纸面色粉；100cm × 111cm；艺术博物馆，芝加哥

这幅画属于19世纪80年代德加创作的一系列女帽商人场景画中的一幅。就像普鲁斯特（Proust）笔下的埃尔斯蒂尔一样，德加对女性时尚世界颇感兴趣，已知他曾陪伴玛丽·卡萨特（Mary Cassatt）以及其他女性友人一起购物。这一系列中的大多数作品都展现了穿着时髦的女性正在试戴帽子的场景。然而，在这幅色粉画中，唯一的人物是一位店员——比起洗衣女工要优雅得多。但相同的是，它们都画了从事一项技巧性职业的工作中的女孩。女孩被画中真正的对象挤在一旁，橱窗中展示的帽子是从一个颇高的视角向下俯视的。蓝色的、橙色的、深红色的帽子好像纤弱花径上缀着的巨大花朵，又像水族馆窗中无处不在的热带鱼。

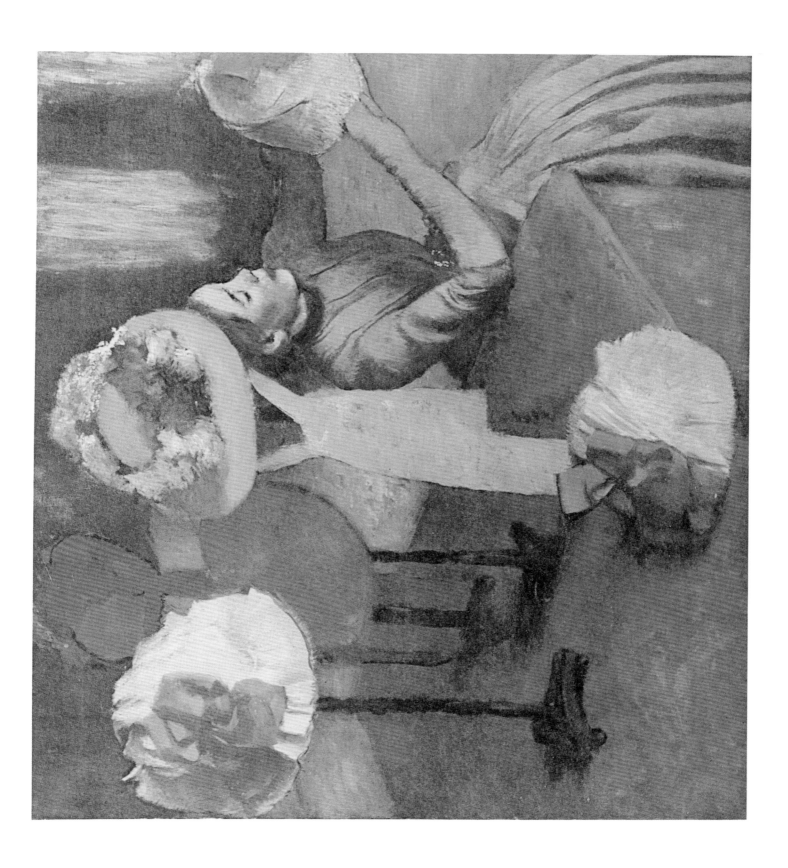

雨中的骑手
Jockeys in the Rain

约1886年；纸面色粉；47cm×65cm；伯勒尔收藏，格拉斯哥博物馆和美术馆

19世纪80年代，德加对赛马场景的热情被再度点燃了。或许是受到了迈布里奇（Eadweard Muybridge）拍摄的马匹奔驰和小跑的作品的启发，他最新的有关骑手和马匹的画作都聚焦于对动作精准的分解。这幅画画出了纯种马精巧的优雅，或许是德加对这一题材最漂亮的阐释了。在一首诗中，德加描述这幅画为"真丝连衣裙中紧绷的裸体"。对空地的大胆使用揭示了快照式的随机性。然而，我们不难发现：德加用微妙的准确性平衡了马匹的动作，用三角形的空地平衡了动作展现出的另一个三角形。画面的即时性是通过降雨来实现的，这一主题可能是受到了日本版画的启发——也影响了凡·高。长长的斜线与骑手袖子和帽子上的亮色的粗糙笔触形成了对比。这种构图的构思第一次出现在德加1866年至1872年间的素描中。罗纳德·皮科文斯指出，像《赛前的骑手》（彩色图版32）这样的构图，能够追溯到1868年的一幅小型木板画。

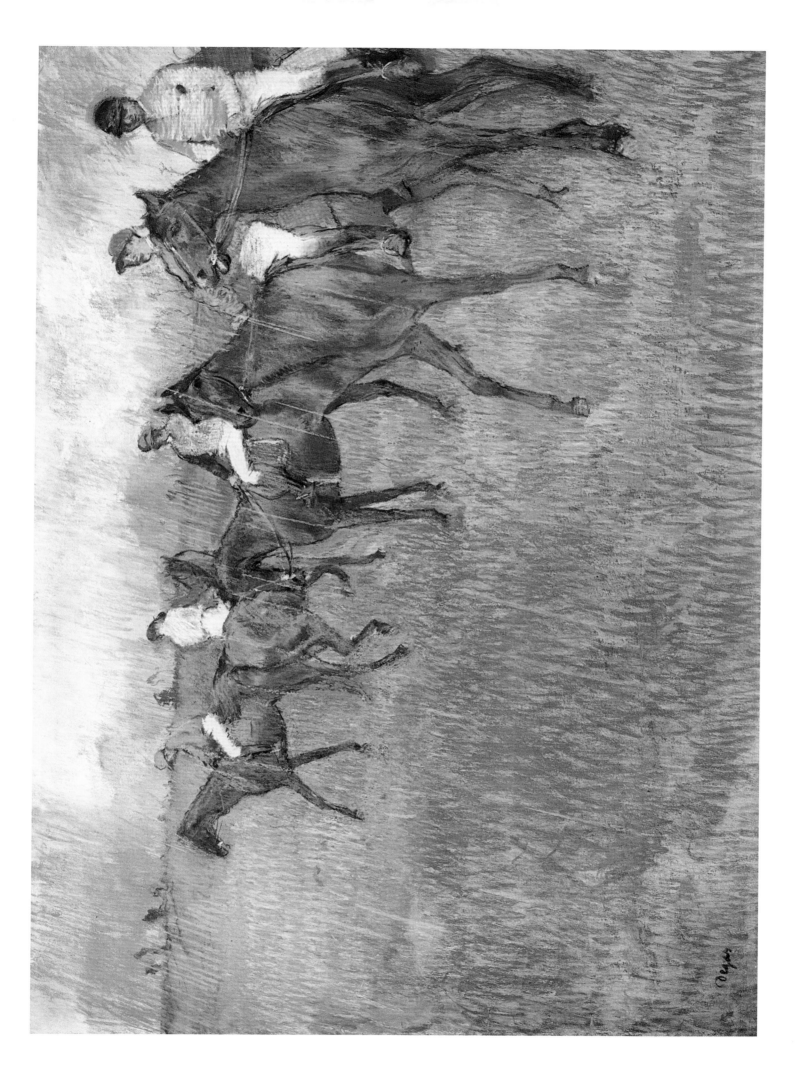

出浴：正在擦拭自己的女人
After the Bath: Woman Drying Herself

约1883—1890年；纸面色粉；104cm×98.5cm；国家美术馆，伦敦

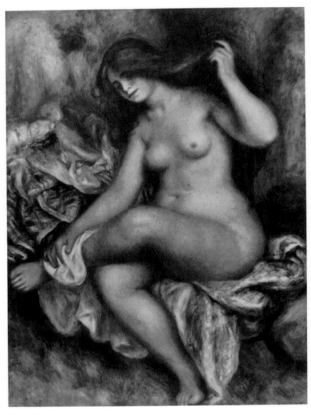

图 33
**皮埃尔-奥古斯特·雷
诺阿：翘腿的浴女**

约 1902—1903 年；
布面油画；
114.9cm×88.9cm；
私人收藏

这幅画是同一主题的三幅作品中最精致的一幅：裸体的女人，从后背看去，正抬着胳膊用力地擦拭着脖子。德加被这个展现了身体张力的笨拙姿势吸引。手臂的牵拉使得模特身体转向，并在画面中构成了一系列的锐角。抬起的右肩使得后背形成了一道黑色阴影的褶皱，从而带出了身体肌肉的紧绷感。这种紧绷感因画面与纵深之间的张力而更加鲜明。肩膀像是伸出了平面一样，那一抹耀眼的红色头发呼应着前景中的颜色，把画面中的这一部分推向了前方。19世纪80年代中期，德加对色粉的处理愈加丰富多样。在后背的中央，粉色的直线穿过身体形状；左臂的位置被改变了，粗疏的色粉笔触越过了左臂的轮廓。这幅画与雷诺阿的画作（图 33）之间的对比可谓鲜明。在雷诺阿的笔下，浴女讲究的姿势似乎是精心设计出来的，以展现她十足的美丽，从而使观者感到愉悦。雷诺阿对肌肉和皮肤或是女性身体的强烈的动态不感兴趣，而是对肉体焕发光彩的美丽饶有兴致。借助环境的浓重色彩，他笔下的裸体有着提香或鲁本斯画中的毫无保留的感官美。

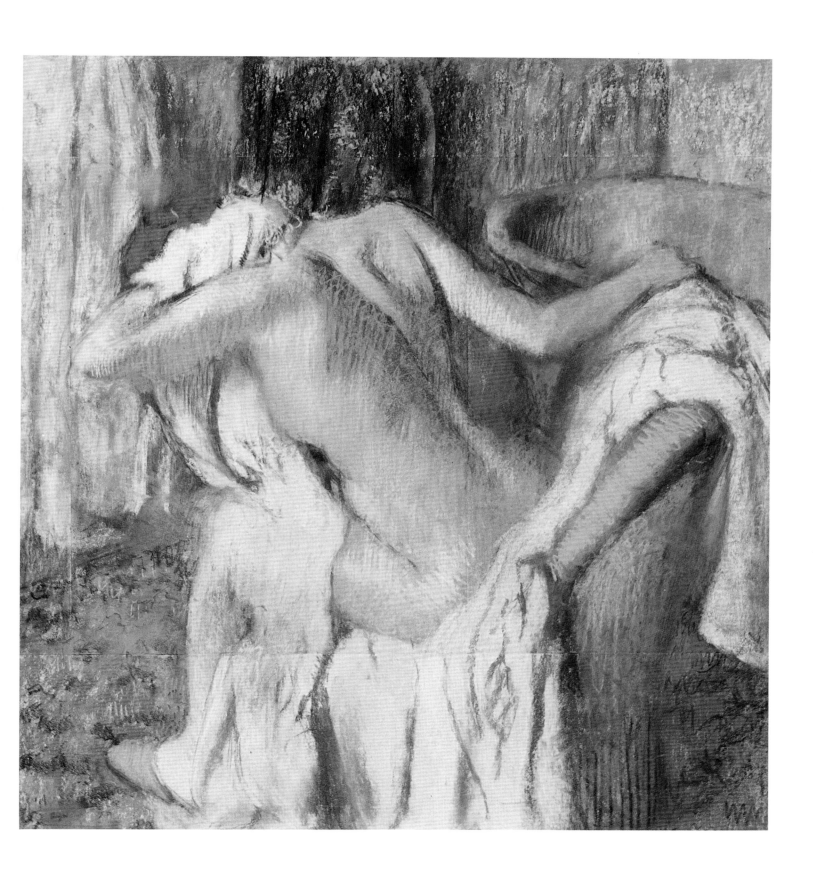

42

浴盆
The Tub

1886年；色粉；60cm×83cm；奥赛美术馆，巴黎

 在 1886 年的第八届印象派群展上，德加提交了十幅裸女色粉画系列作品。他向乔治·摩尔阐释了他的构想："迄今为止，裸女总是在假定的观众面前摆出特定的姿势，但我的这些女人是诚恳且简单的人们，她们对其他事物不感兴趣，只专注于她们自己的身体……就像是从钥匙孔看去似的。"在所有的裸体画中，这幅或许最接近德加的描述。女人褪去了彩色图版 36 中人物的那种显而易见的魅力：她像个动物似的蜷伏着，这是以更加冷淡的手法画来的。观者俯视着她，就像从门口走过时短暂地停了下来，闯入了这私密的一刻——这种感受十分强烈，即便毫无愉悦之感。梳妆台生硬的线条向画面的方向倾斜着，与女人后背的曲线以及倾泻在她手臂上的柔光构成了对比，画面泾渭分明的反差表明这是偶然之下看到的一瞬。梳妆台上的东西被推向前方，像是在百般地吸引人们的注意力，其中有一顶假发，一个卷发钳。对这些世俗活动的强调或许是对女人沐浴的传统图像学的注解。尽管画面呈现出强烈的现代性，但人物有着古典雕塑的重量和平衡感。在提起德加的一幅炭笔裸体素描时，雷诺阿曾说："它就像是帕特农神庙上的一块碎片。"

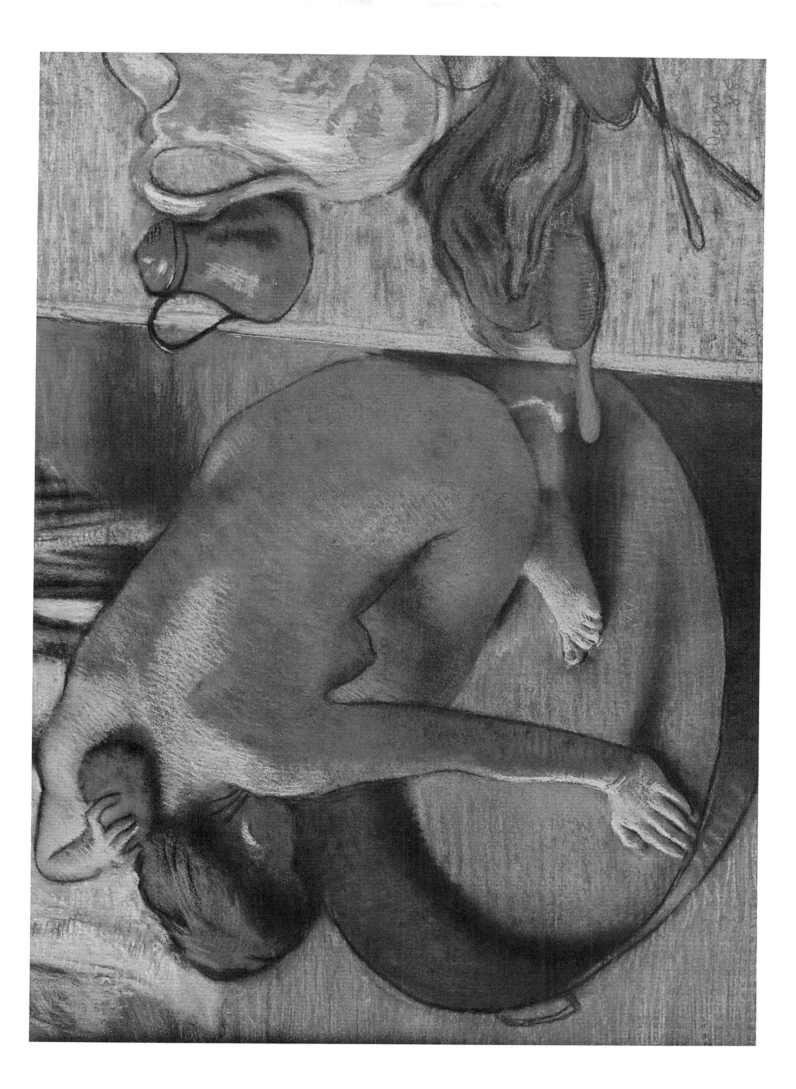

洗浴
The Bath

约1890年；纸面色粉；70cm × 43cm；艺术博物馆，芝加哥

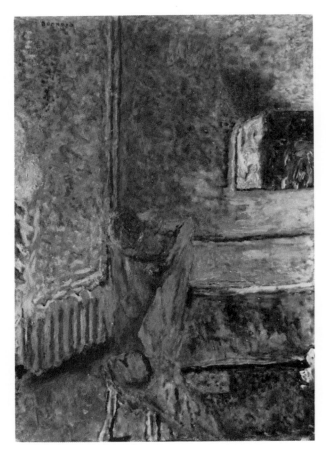

图 34
皮埃尔·博纳尔：室内
出浴的裸女

1935 年；布面油画；
73cm × 50.2cm；
菲利普斯收藏，华盛顿特
区

德加画过数幅女子正在入浴的油画和素描。在这里，这个复杂的、不稳定的姿势并非与《出浴》（*After Bath,* 彩色图版36）中的姿势毫无相似之处，但线条则更加粗犷、有力，没有了之前作品中利落的轮廓和描述性的细节。发光的颜色有着五彩斑斓的效果，吞没了人物。德加对人物的处理日益简略，甚至抽象。从前景中的那一大块布料望去，女人的身体成了一个有着明亮色彩的平面，反射了垂帘和背景中斑驳的绿色和蓝色。后背和肩膀被拉平，与画面垂直；头部就是一抹棕色；肚子和胸部的轮廓线被帘幕上反射的一片鲜艳的蓝光打破。抽象的元素、色彩的光晕、人物与背景的和谐，影响了维亚尔（Vuillard）和皮埃尔·博纳尔（Pierre Bonnard）的画作（图 34）。

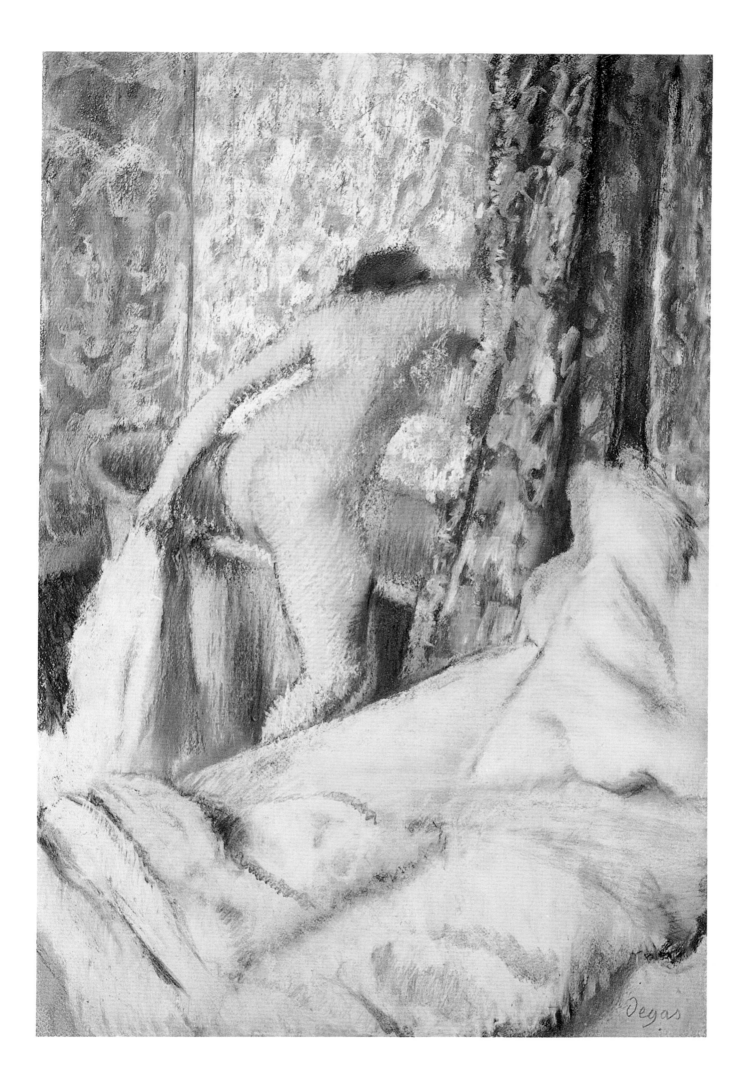

44 舞者

Dancers

约 1890 年；纸面色粉；54cm × 76cm；格拉斯哥博物馆和美术馆

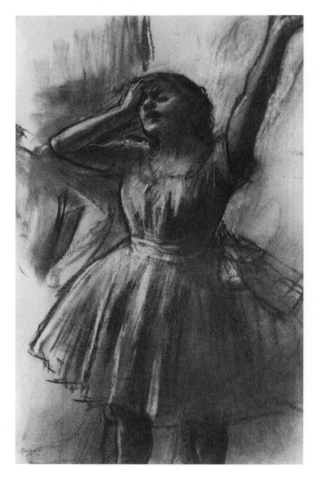

图35
双手高举的舞者

1887年；灰色纸面色粉；
47.6cm × 29.8cm；
金贝尔艺术基金会，沃斯堡市

自 1879 年起，德加创作了大量正在休息的舞者的画作和素描，画中的舞者有的在舒展四肢（图 35），有的在用手撑着头休息，有的则筋疲力尽地倒在长椅上。在一组约绘于 1879 年的长卷一样的横向作品中，德加画了在长椅上休息的疲惫的舞者，与一群在把杆上勤奋练习的舞者形成对比。《舞者》这幅晚期的色粉画从这些画中提取了前景中的人群，并重新稍加修饰了一番。德加保留了先前构图中的元素——舞者本身、临窗的人物、长椅，但极大地简化了它们，只保留了最核心的要素。色粉很厚重，层层叠加；细节消失了，人物的轮廓被加粗了。在背景中，长长的色粉笔划过地板，以突出画作中的地面。

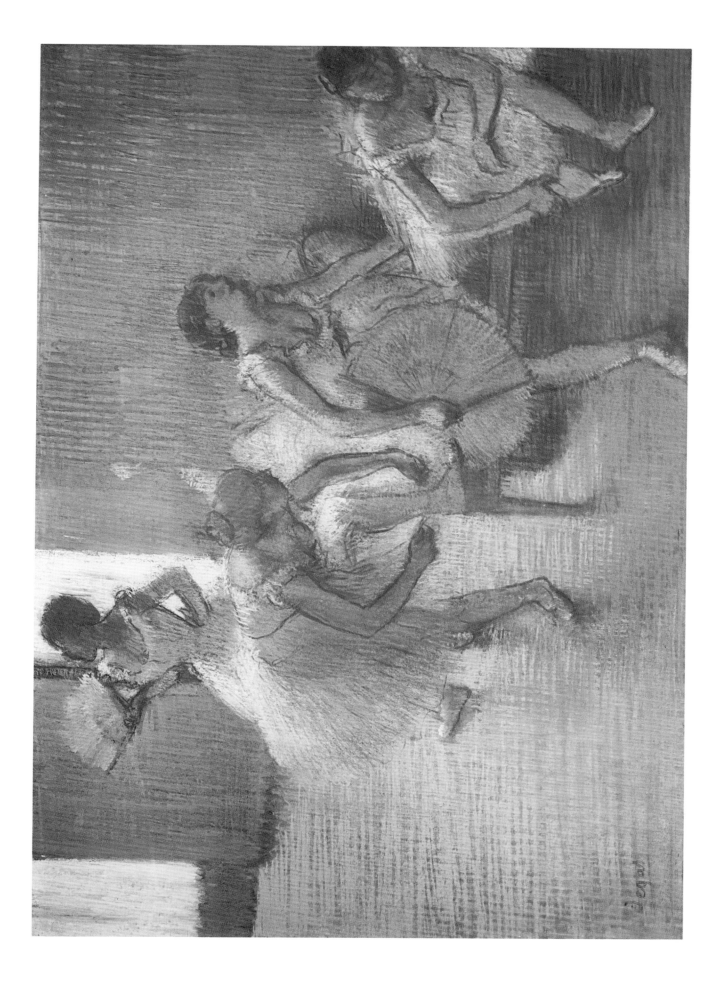

45

梳头
Combing the Hair

约1890年；布面油画；114cm×146cm；国家美术馆，伦敦

　　德加创作了一系列同一主题不同版本的作品，它们均描绘了盥洗室中的女人和女佣。很显然，这幅画并未完成，但不妨碍我们欣赏其中清晰的重点和离奇的构思确定性。鲜艳的色彩漫过扎实的人物，毫无疑问，该效果是通过逐渐叠加而实现的。一条有力的斜线自左下到右上穿过油布画面，借助斜线，德加将人物以一种强有力的模式——由见棱见角的动作组成——组合在了一起。女佣垂直的姿势和她安静的、目的明确的动作（类似德加喜爱的洗衣女工的习惯性动作）与女孩身体夸张的一抹形成了对比。因为后者拉紧的姿势，她不得不做出紧绷的、抽筋一样的动作。这幅画作中的强烈情感与早前的一幅相似题材的、沉静的色粉素描（图36）形成了对比。在那幅画中，女佣不再重要，她被画框截断；空间进而被压缩，重点放在了姿势极为放松的裸女的全身上。

图36
梳头中的女人

约1886年；色粉；
73cm×59cm；
大都会艺术博物馆，纽约

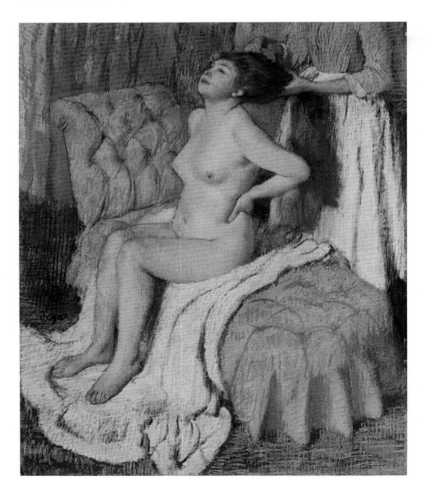

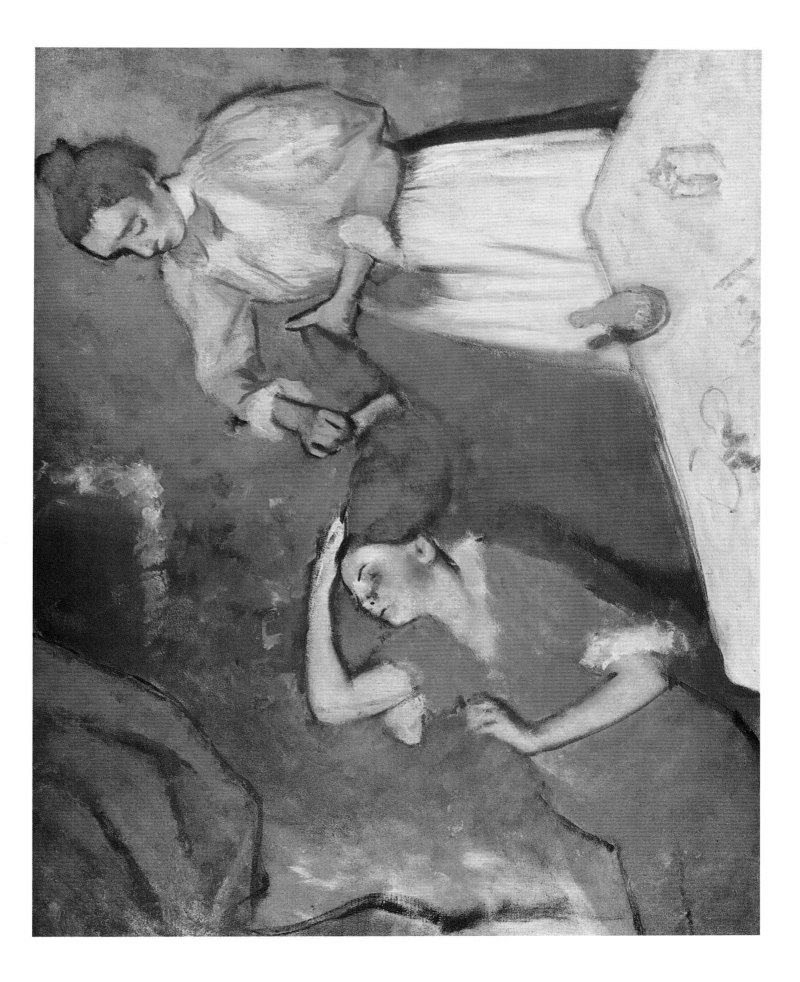

身穿蓝色的舞者
Dancers in Blue

约1890—1895年；布面油画；85cm × 75.5cm；奥赛美术馆，巴黎

在晚期的芭蕾舞作品中，德加常常表现装饰性舞台布景前方正在为演出做准备的舞者。《身穿蓝色的舞者》是纽约大都会艺术博物馆的那幅画的另一个版本，大都会艺术博物馆的那幅里画了一个倚在舞台布景上的男人影影绰绰的侧面。这幅作品的故事性稍弱，重点在于突出色彩的绝妙美艳。空间纵深小，画面是通过垂直条带状的布景来突出呈现的；在多样的质地的背景前，舞者的蓝色裙子构成了一个精巧的平面图案。这时的德加已经近乎失明，他用拇指和其他手指皴擦油彩，人物面部是由几乎随意的片状色彩绘就的。克利夫兰艺术博物馆收藏的《一排舞者》（Frieze of Dancers，图37）有着类似的装饰美，但画面图案没有那么复杂，绘画的节奏也相对平缓。在《一排舞者》中，德加并置了他最喜欢的人物之一——系鞋带的舞者——的四个视角。这种条带状的构图系列始于1879年，克利夫兰这幅是其中最大的。在这些晚期作品中，比起创作新的主题，德加对探索少量姿势和动作的形式的可能性更感兴趣。

图37
一排舞者

1893—1898年；布面油画；
70cm × 200cm；
克利夫兰艺术博物馆

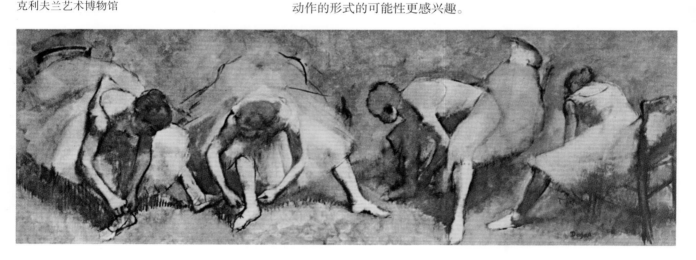

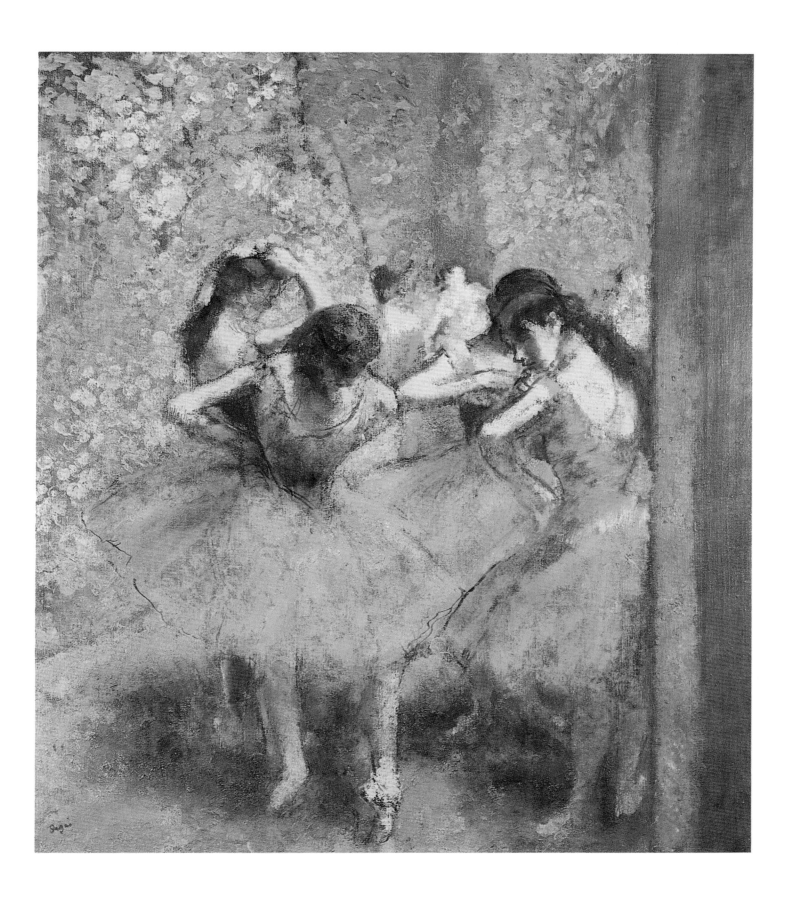

擦拭自己的女人
Woman Drying Herself

约 1890—1895 年；纸面色粉；64cm × 62.75cm；麦特兰德赠予，苏格兰国家美术馆，爱丁堡

在德加晚期的色粉画中，随着他视力的衰退，笔画也变得更加松散和粗疏，色彩则更加奇异。在他晚期的裸体画中，那些复杂的姿势里透着一种近乎暴力的特质。与《出浴：正在擦拭自己的女人》（*After the Bath: Woman Drying Herself*，彩色图版 41）相比，这里的张力看起来不太自然，被狭窄的空间纵深放大了，女人的身体在两束光中间。她成为近乎抽象的图案的一部分，如火焰般的色彩，带着极致的粗放和苍劲以及不同质地之间的丰富对比。色粉的笔画——切过臀部圆浑的轮廓的长长的垂线、背部曲折的图案、骤然打破腿部线条的平涂的蓝色色块——不再是描述性的，而是为了突出表面，强调由女人扭曲的姿势带来的表面和纵深之间的冲突感。

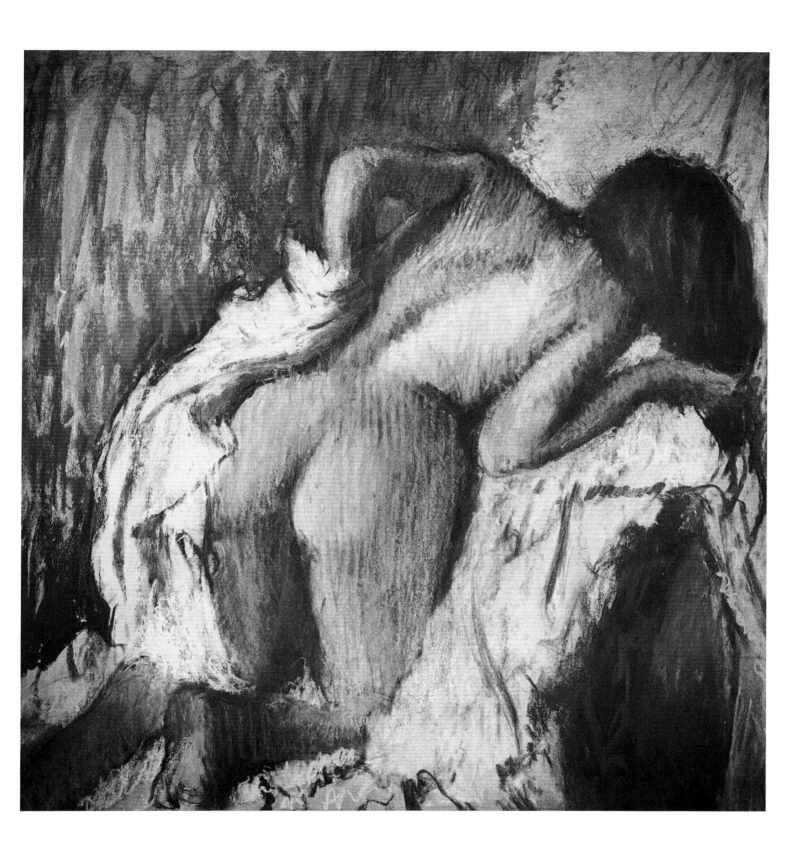

调整裙子的芭蕾舞者
Ballerinas Adjusting Their Dresses

约1899年；色粉；60cm×63cm；私人收藏

图 38
四名舞者

约 1902 年；纸面色粉；
64cm×42cm；
私人收藏

随着德加的视力和他对外部世界的认知的衰退，他的风格变得更加激烈和富于表现力。他晚期画芭蕾舞者的色粉画实现了一种近乎梦幻的强度：形态更加饱满，接近雕塑的质感；色粉粗糙的笔画形成了一个丰富的画面，像是使火焰般的、奇幻的色彩颤动了起来。这幅色粉画属于一个系列中的一幅，在这个系列中，德加对演出前在舞台一翼等候的舞者们个性鲜明的姿势进行了实验。女孩抬起胳膊调整肩带的姿势感染了德加，这个姿势出现在了数幅色粉画和素描中。在这里，他将同一个姿势的三个视角并置，用人物的高抬过头的手臂，将它们交织为一个戏剧化的、由光和色彩构成的图案。在其他的作品中，图案则各不相同——人物是从不同的视角望去的，或是人物在画面中的位置更加疏松。在如《四名舞者》（*Four Dancers*，图 38）的一些作品中，构图更加狭窄，画面在粗犷的斜线下展开。

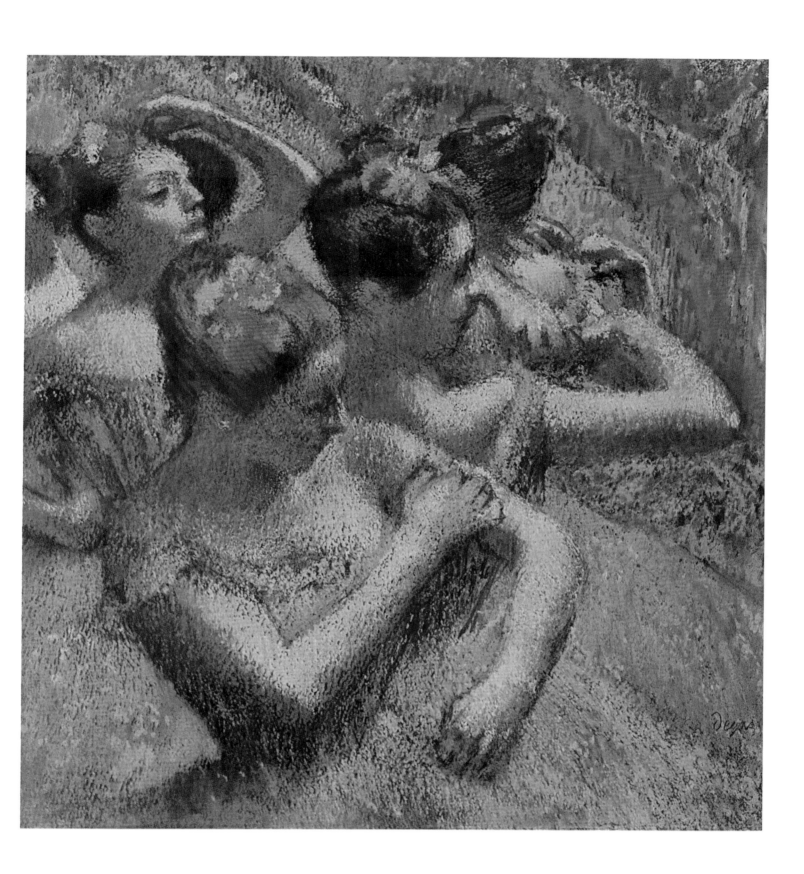

"彩色艺术经典图书馆"系列介绍

这是一套系统、专业地解读艺术，将全人类的艺术精华呈现在读者面前的丛书。

整套丛书共有46册，精选在艺术史中占据重要地位的38位艺术家及8大风格流派辑录而成，撰文者均为相关领域专家巨擘。在西方国家，该丛书被奉为"艺术教科书"，畅销40多年，为无数的艺术从业者和艺术爱好者整体、透彻地了解艺术发展、领悟艺术真谛提供了绝佳的途径。

丛书中每一册都有鞭辟入里的专业鉴赏文字，搭配大尺寸惊艳彩图，帮助读者深入探寻这些生而为艺的艺术大师，或波澜壮阔，或戏剧传奇，或跌宕起伏，或困窘落寞的生命记忆，展现他们在缤纷各异的艺术生涯里的狂想、困惑、顿悟以及突破，重构一个超乎想象而又变化莫测的艺术世界。

无论是略读还是钻研艺术，本套丛书皆是不可错过的选择，值得每个人拥有！

以下是"彩色艺术经典图书馆"丛书分册：
（按书名汉字笔画排列）

凡·高
威廉·乌德 著

马奈
约翰·理查森 著

马格利特
理查德·卡沃科雷西 著

戈雅
恩里克塔·哈里斯 著

卡纳莱托
克里斯托弗·贝克 著

卡拉瓦乔
蒂莫西－威尔逊·史密斯著

印象主义
马克·鲍威尔－琼斯 著

立体主义
菲利普·库珀 著

西斯莱
理查德·肖恩 著

达·芬奇
派翠西亚·艾米森 著

达利
克里斯托弗·马斯特斯 著

毕加索
罗兰·彭罗斯
大卫·洛马斯 著

毕沙罗
克里斯托弗·劳埃德 著

丢勒
马丁·贝利 著

伦勃朗
迈克尔·基特森 著

克里姆特
凯瑟琳·迪恩 著

克利
道格拉斯·霍尔 著

拉斐尔前派
安德烈娅·罗斯 著

罗塞蒂
大卫·罗杰斯 著

图卢兹－劳特累克
爱德华·露西－史密斯 著

庚斯博罗
尼古拉·卡林斯基 著

波普艺术
杰米·詹姆斯 著

勃鲁盖尔
基思·罗伯茨 著

莫奈
约翰·豪斯 著

莫迪里阿尼
道格拉斯·霍尔 著

荷尔拜因
海伦·兰登 著

荷兰绘画
克里斯托弗·布朗 著

夏尔丹
加布里埃尔·诺顿 著

夏加尔
吉尔·鲍伦斯基 著

恩斯特
伊恩·特平 著

透纳
威廉·冈特 著

高更
艾伦·博尼斯 著

席勒
克里斯托弗·肖特 著

浮世绘
杰克·希利尔 著

康斯太勃尔
约翰·桑德兰 著

维米尔
马丁·贝利 著

超现实主义绘画
西蒙·威尔逊 著

博纳尔
朱利安·贝尔 著

惠斯勒
弗朗西丝·斯波尔丁 著

蒙克
约翰·博尔顿·史密斯 著

雷诺阿
威廉·冈特 著

意大利文艺复兴绘画
莎拉·埃利奥特 著

塞尚
凯瑟琳·迪恩 著

德加
基思·罗伯茨 著